KB068530

아이가 좋아하는
멋진 그림
쉽게 그리기

한 권으로 끝내는 엄마표 그리기 수업

아이가 좋아하는 멋진 그림 쉽게 그리기

원아영 지음

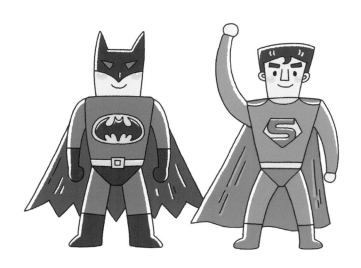

알에이치코리아

이 책 이렇게 활용하세요

그림을 그릴 때 쑥쑥 아이 두뇌가 자라요

엄마한테 그림을 그려달라고 하고 구경만 하는 아이, 그림을 그리다가도 금세 집중력을 잃고 딴짓하는 아이를 위한 책이에요. 그림 그리기에 흥미 없는 아이가 그림에 푹 빠져 몰입할 수 있도록. 아이가 좋아하는 소재를 골라 담았습니다. 하루 10분, 아이와 함께 그림을 그리며 성장을 지켜보세요.

⭐ **그림을 그려 관찰력이 자라요.**

그림을 잘 그리려면 선의 모양과 기울기, 거리 같은 걸 세심히 관찰해야 해요. 그러다 보면 아이의 관찰력이 자라납니다. 관찰력이 좋아지면서 평소엔 휙 지나치던 것도 자세히 보여요. 관찰력은 기억력과도 연관이 있답니다.

⭐ **즐거운 그림 그리기가 집중력을 키워줘요.**

아이는 자기 나이만큼 집중할 수 있어야 해요. 3세면 3분, 5세면 5분 집중력이 필요해요. 아이가 한 자리에 앉아 있기 어려워하나요? 그런 아이도 자기가 좋아하는 그림을 그릴 땐 평소보다 좀 더 집중할 수 있습니다.

⭐ **눈과 손의 협응력이 자라요.**

뇌는 반복 학습을 통해 더욱 발달하는데, 형태 그리기 연습을 하다 보면 눈과 손의 협응력이 자라나요. 내 생각대로 손끝을 섬세하게 조절할 수 있게 되지요. 또한

색칠하는 활동은 운필력도 길러줍니다. 연필을 쥐는 힘, 운필력이 약한 아이는 공부할 때 힘들어하기 때문에 어렸을 때 길러주는 게 좋아요. 그림이 운필력을 길러주는 한 가지 방법이 됩니다.

아이와 그림 그릴 때 이렇게 해보세요

아이와 그림을 그릴 때 그림을 잘 그리는 데만 집중하지 말고 다양한 확장 활동을 해보세요. 그림만 그릴 때보다 더 즐거운 시간이 됩니다.

⭐ 그림에 대해 질문하면 아이의 창의력이 자랍니다.
아이의 집중력을 방해하지 않는 선에서 그림에 대해 질문해주세요. "무슨 그림이야?" "토끼가 뭐하고 있는 거야?" "토끼는 어떤 기분이래?" 엄마의 질문이 아이의 창의력을 자극합니다. 아이에게도 단순히 잘 그린 토끼 그림이 아닌, 스토리가 담긴 살아 있는 그림이 될 거예요.

⭐ 같은 종이에 함께 그림을 그리고 이야기를 만들어보세요.
엄마와 같은 종이에 각각 그리고 싶은 그림을 그린 뒤, 아이와 함께 이야기를 만들어보세요. 사고력과 어휘력을 키워줄 수 있어요. 또한 아이는 알고 있는 지식과 상상력을 총동원해 흥미로운 이야기를 들려줄 거예요.

차례

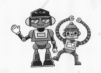
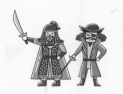
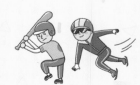
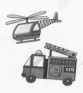

Part 1

우주 세상
그리기

 # 천체망원경에는 무엇이 보일까?

□+▭
네모 + 네모

□ ㄴㄴ

[+◎ 주망원경

파인더 ○

▯ + ○

받침대

가대

삼각대
다리

다리를
이어주세요

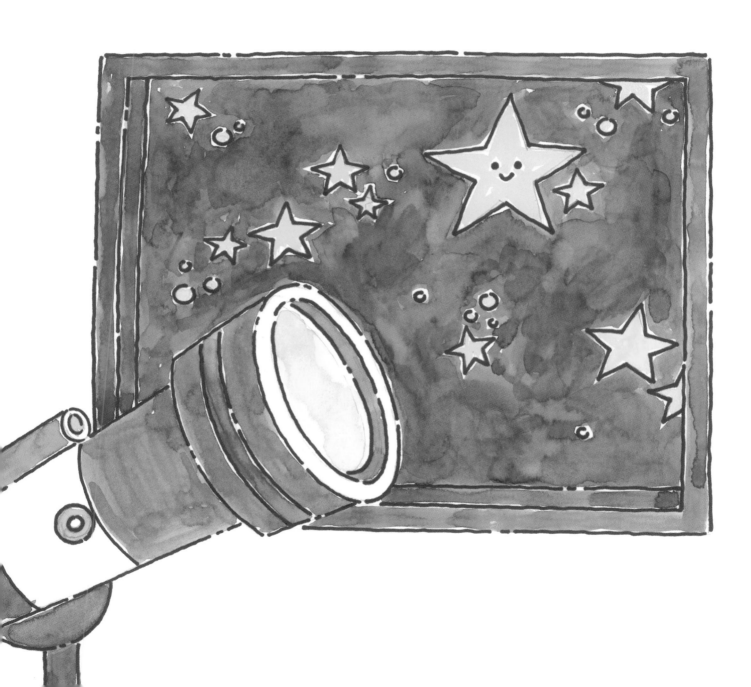

우주의 수많은 천체들

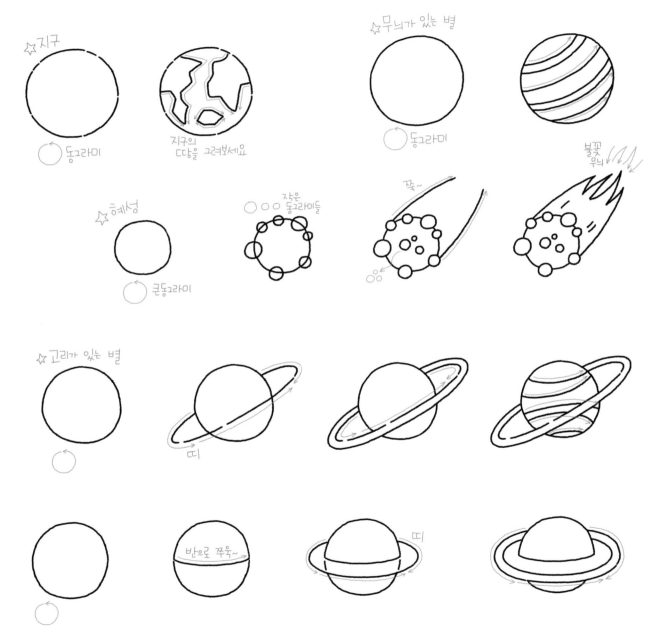

☆지구
동그라미
지구의 땅을 그려보세요

☆무늬가 있는 별
동그라미

☆혜성
큰동그라미
○ ○ 작은 동그라미들
쭉~
불꽃 무늬

☆고리가 있는 별
띠

반으로 쭉~
띠

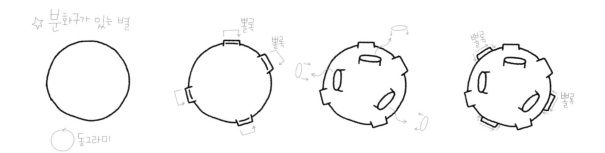

☆ 분화구가 있는 별

뽈록
뽈록
뽈록
뽈록
뽈록

동그라미

지구를 도는 인공위성

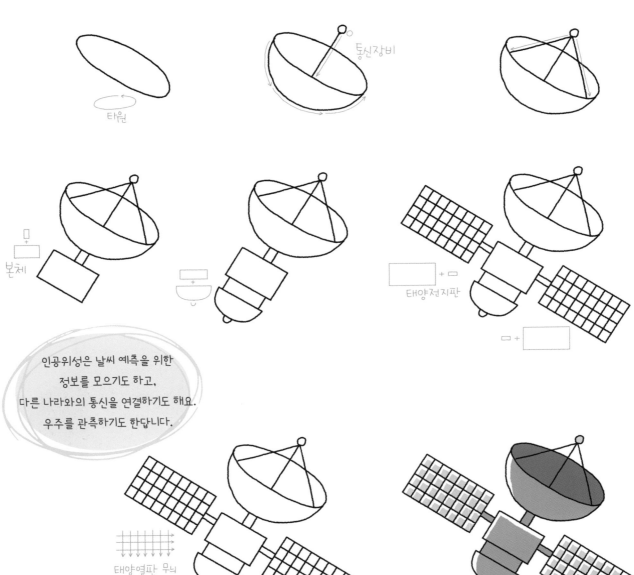

타원

통신장비

본체

태양전지판

인공위성은 날씨 예측을 위한
정보를 모으기도 하고,
다른 나라와의 통신을 연결하기도 해요.
우주를 관측하기도 한답니다.

태양열판 무늬

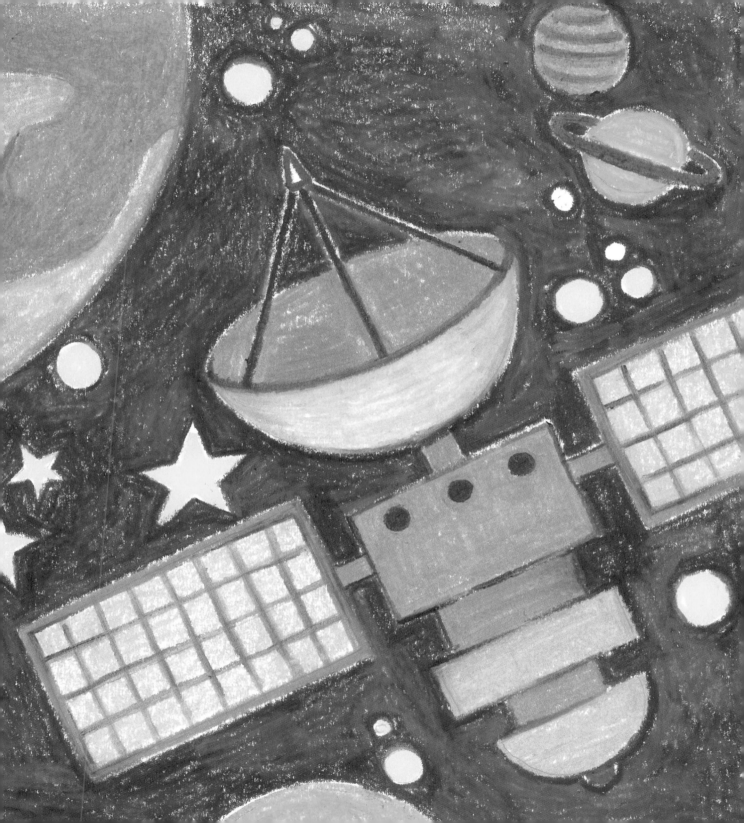

로켓을 타고 우주기지로

탄두부분

쭉!

사다리꼴

날개

윗날개

쭉!

길-게 쭉!

부스터

가스배출구

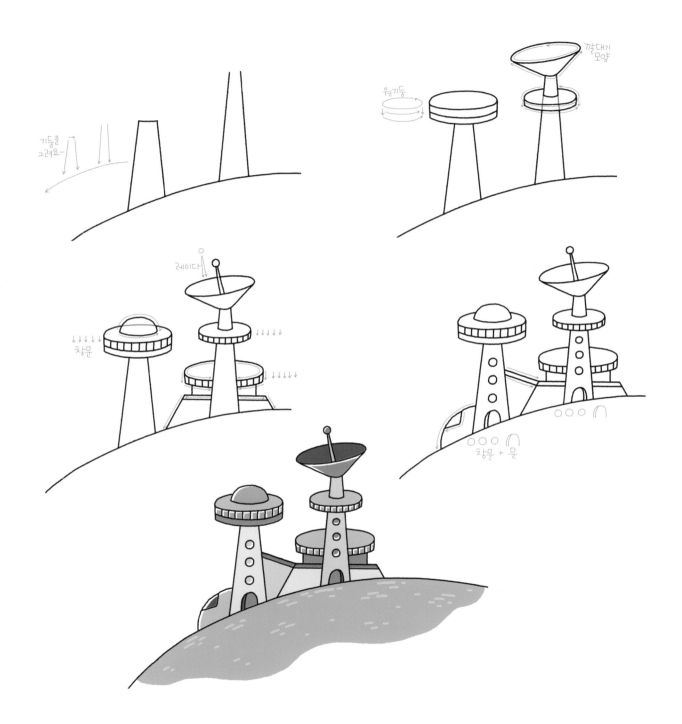

기둥을
그려요~

원기둥

깔대기
모양

레이더

창문

창문 + 문

우주로 간 우주인

머리

얼굴

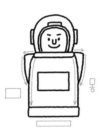
몸

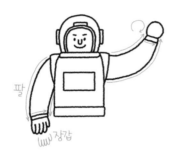
팔
장갑

다리
신발

1961년 옛 소련의 공군 대위 유리 가가린이
보스토크 1호를 타고 최초로 지구를 한 바퀴 돌았어요.
1969년에 미국의 닐 암스트롱은 달을 밟은 최초의 지구인이
되었죠. 우리나라는 2008년 이소연 씨가 처음으로
우주로 나가 실험을 하고 돌아왔답니다.

산소통

태극기

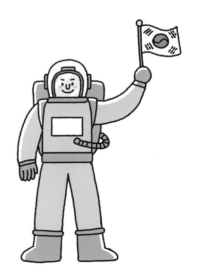

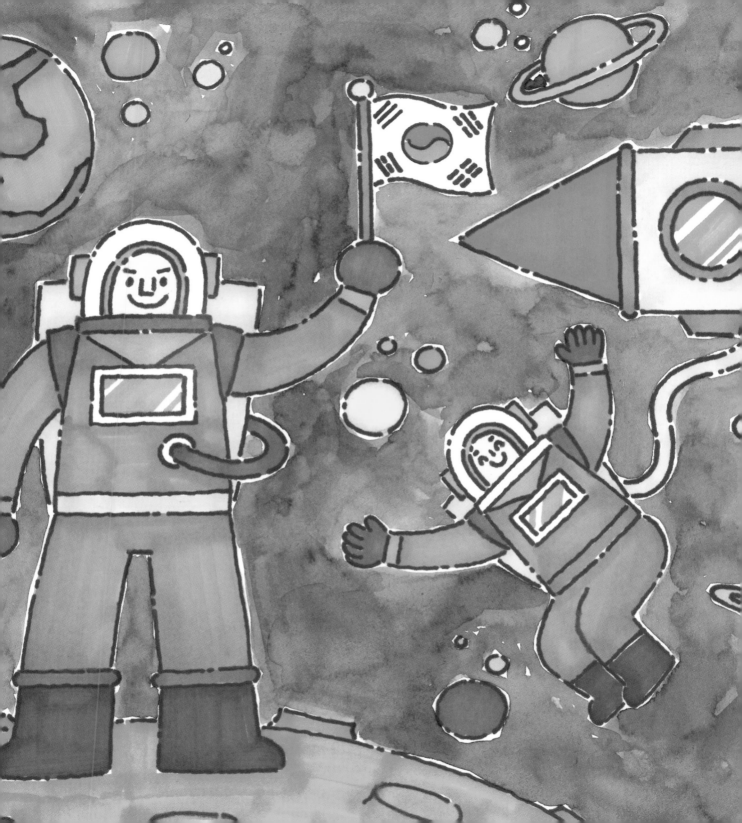

유쾌한 외계인 친구들

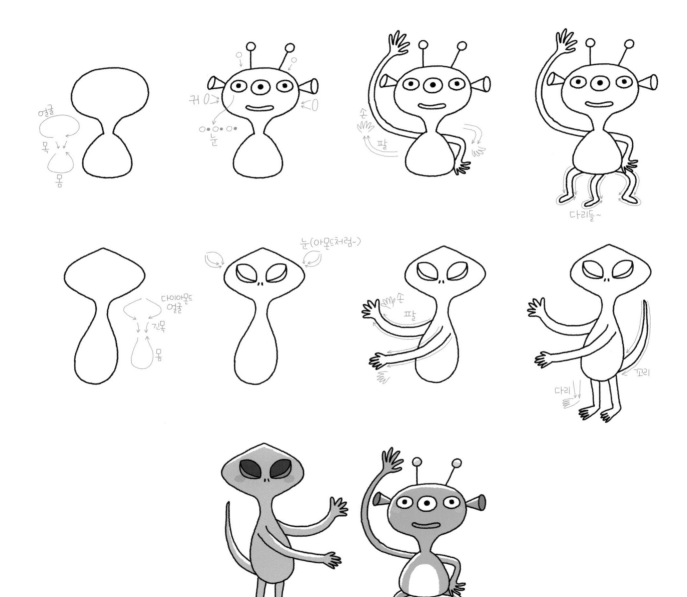

얼굴

목

몸

귀

눈

손

팔

다리들~

다이아몬드
얼굴

긴목

몸

눈(아몬드처럼~)

손

팔

다리

꼬리

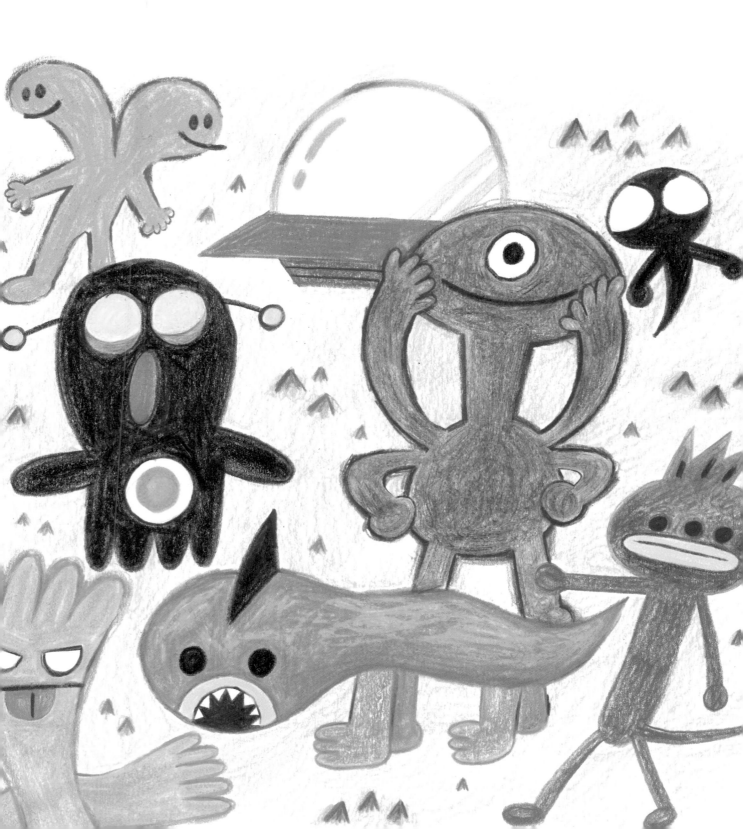

UFO는 어떤 모양일까?

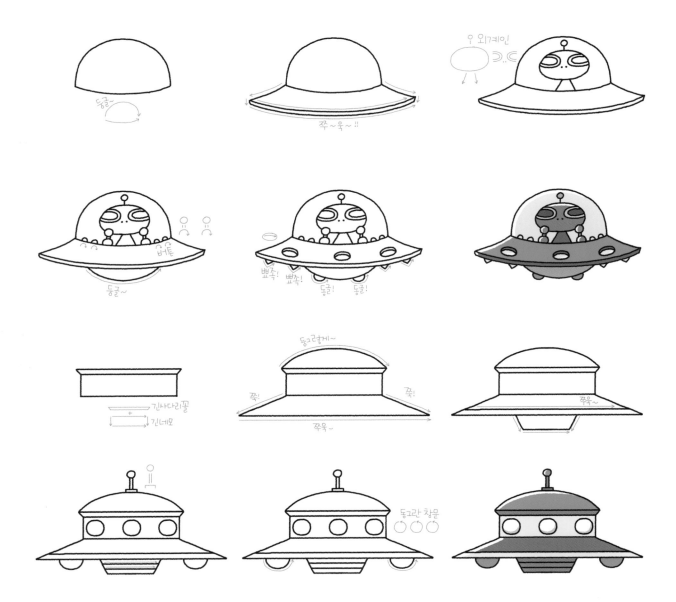

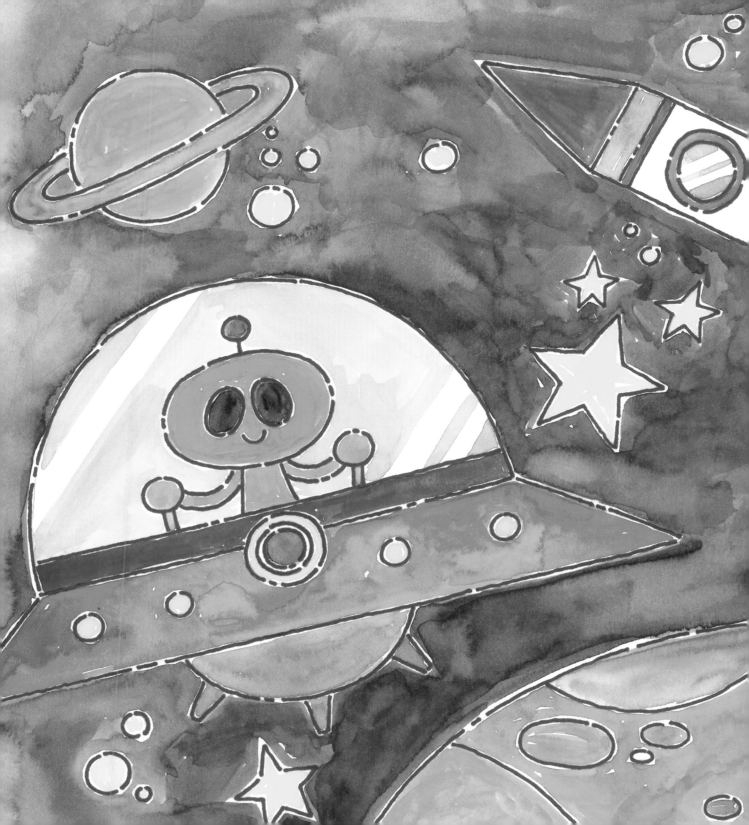

Part 2

공룡 세계에 갔어요

티라노사우르스

가장 사납고 무서운 공룡인 티라노사우르스는
앞다리는 매우 짧은 반면 뒷다리는 엄청 굵고
튼튼했어요. 이빨은 크고 날카로워
무려 30센티미터에 달하기도 한답니다.

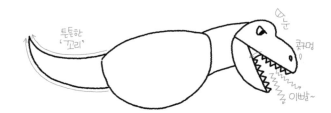

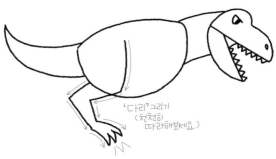

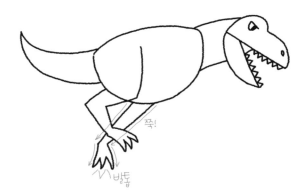

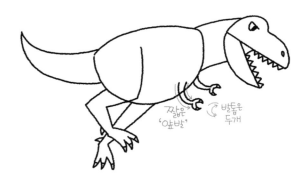

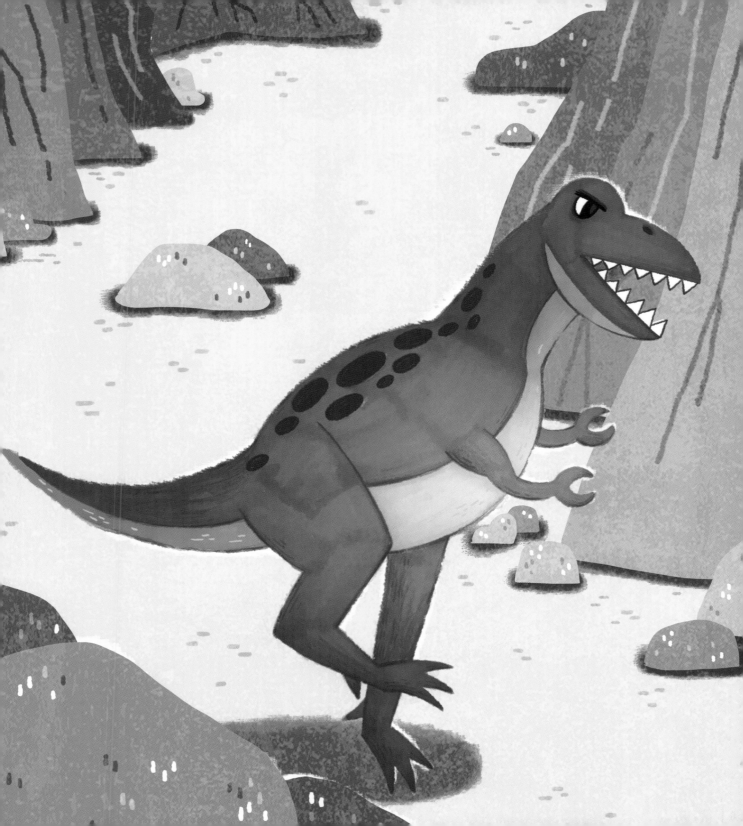

케라토사우르스

케라토사우르스는
'뿔 난 도마뱀'이라는 뜻이에요.
자기보다 몸집이 큰 공룡도 사냥해
잡아먹었을 정도로 무시무시한 공룡이래요.

네모를
먼저그려요

안쪽으로
세모 입

둥글고 큰 몸

목

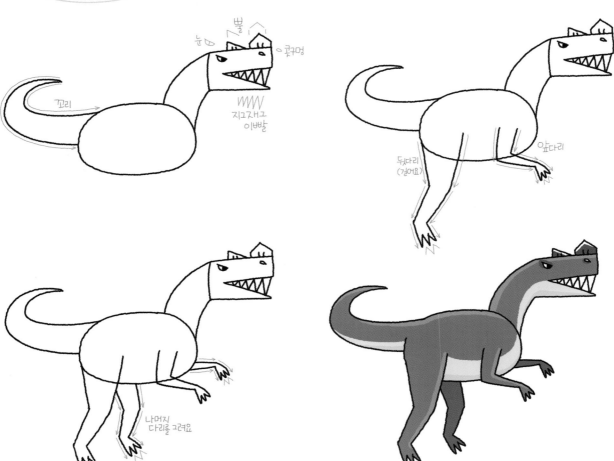

눈

뿔

콧구멍

지그재그
이빨

꼬리

뒷다리
(겹여요)

앞다리

나머지
다리를 그려요

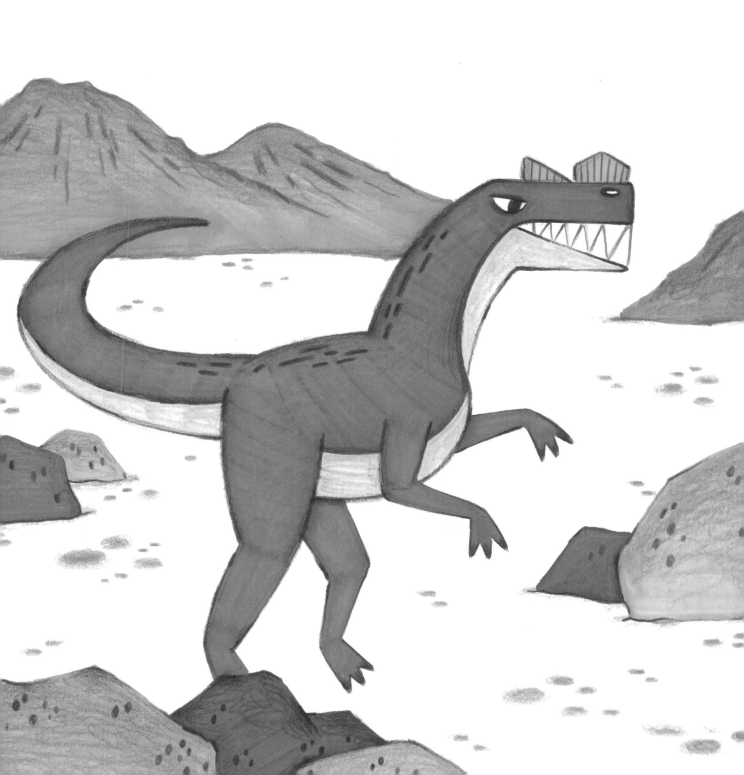

스피노사우루스

몸통

얼굴

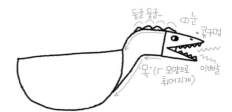

둥굴 둥굴~
눈
콧구멍
목 (ㄷ 모양으로 휘어지게)
이빨

스피노사우루스는
'가시도마뱀'이라는 뜻이에요.
등에 척추돌기가 솟아 오른
부채 모양의 돛이 있어요.

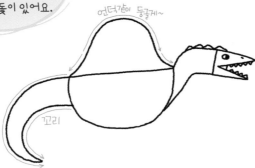

언덕같이 둥글게~
꼬리

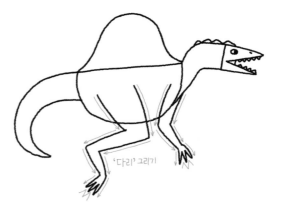

'다리' 그리기

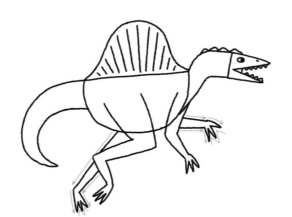

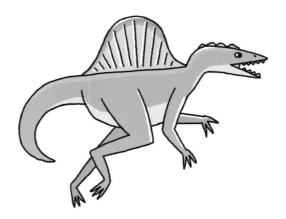

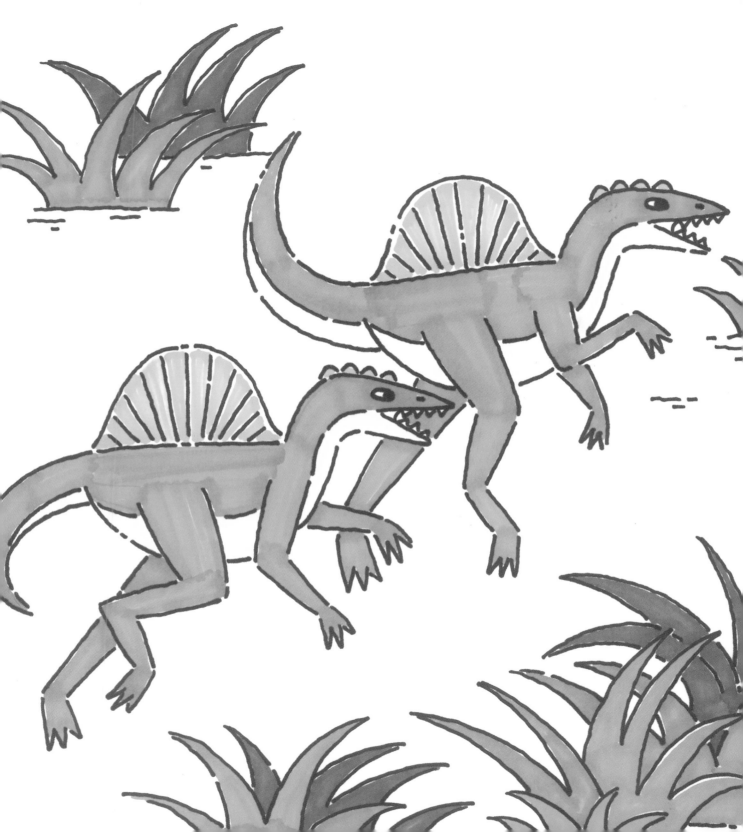

스테고사우루스

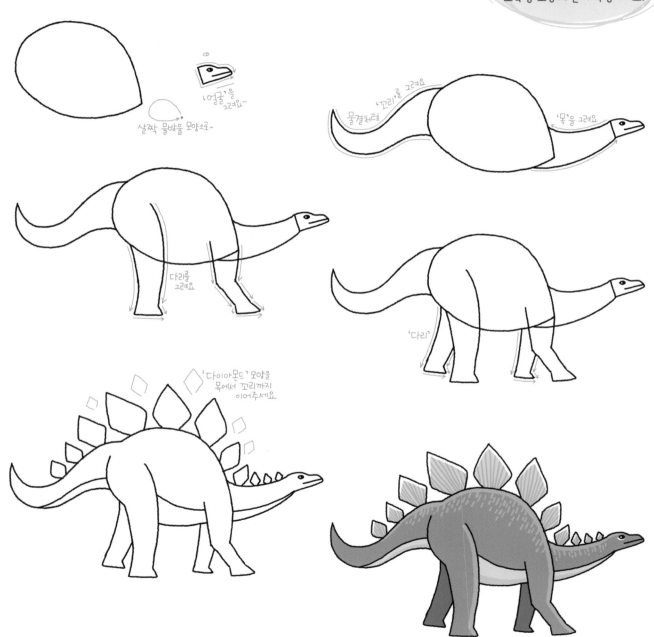

'얼굴'을
그려요~

살짝 물방울 모양으로~

'꼬리'를 그려요

물결처럼

'목'을 그려요

다리를
그려요

'다리'

'다이아몬드' 모양을
목에서 꼬리까지
이어주세요

파라사우롤로푸스

머리에 2미터 가량의 기다란 관이 있어요.
오리와 비슷한 모양의 입으로
풀을 뜯어 먹고 살았대요.

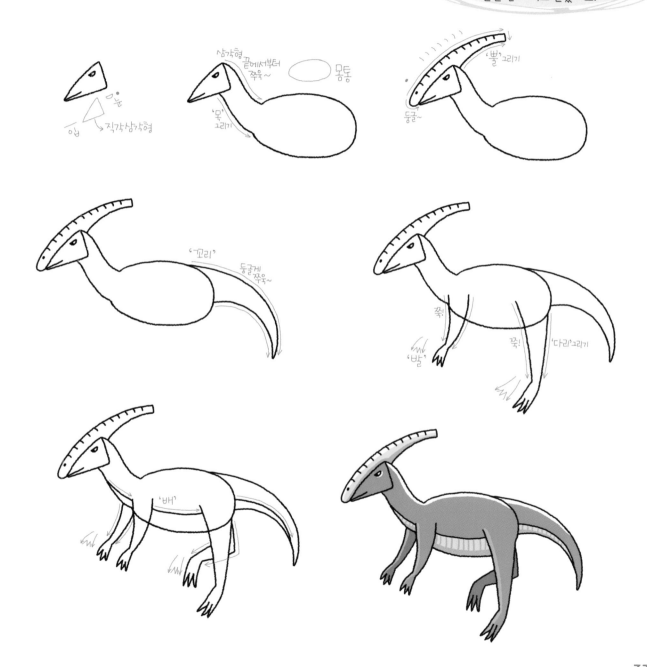

눈
입
직각삼각형

삼각형 끝에서부터
쭈욱~
몸통
'목'
그리기

'뿔'그리기
둥글~

'꼬리'
둥글게
쭈욱~

쭉!
쭉!
'다리'그리기
'발'

'배'

트리케라톱스

밑으로 좁아지는 네모

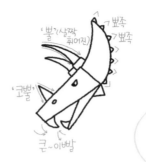

'뿔'(살짝 휘어진)

'코뿔'

뾰족

뾰족

큰~이빨

얼굴에 뿔이 세 개 있고, 머리 뒤로 부채 같은 프릴이 있어요. 험상궂게 생긴 외모와 달리 풀을 좋아하는 공룡입니다.

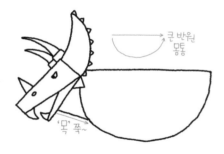

큰 반원 몸통

'목' 쭉~

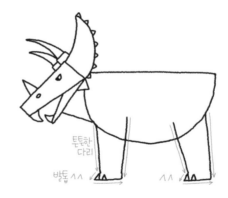

튼튼한 다리

발톱 ∧∧

∧∧

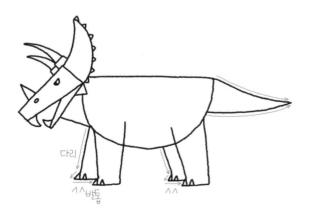

다리

∧∧발톱

∧∧

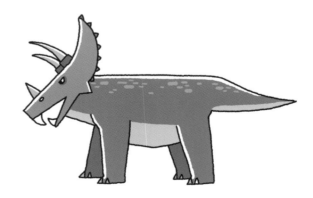

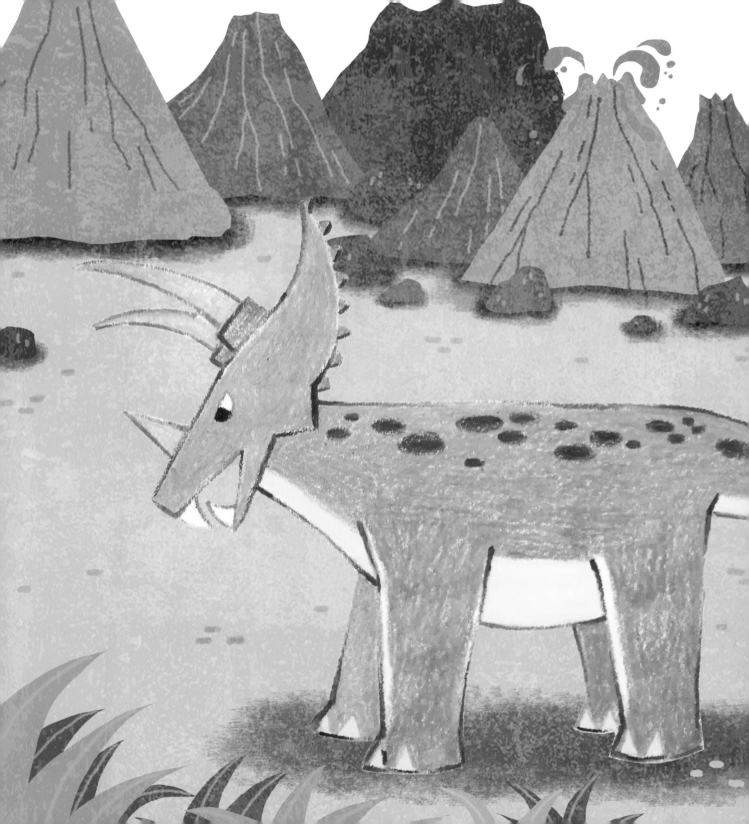

브라키오사우루스

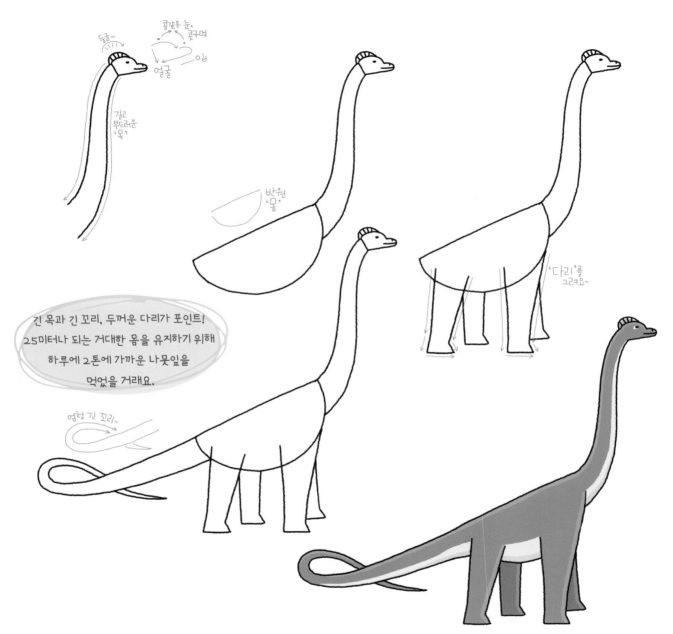

둥글~

콩같은 눈 콧구멍

입

얼굴

길고 부드러운 '목'

반원 '몸'

'다리'를 그려요~

긴 목과 긴 꼬리, 두꺼운 다리가 포인트!
25미터나 되는 거대한 몸을 유지하기 위해
하루에 2톤에 가까운 나뭇잎을
먹었을 거래요.

엄청 긴 꼬리~

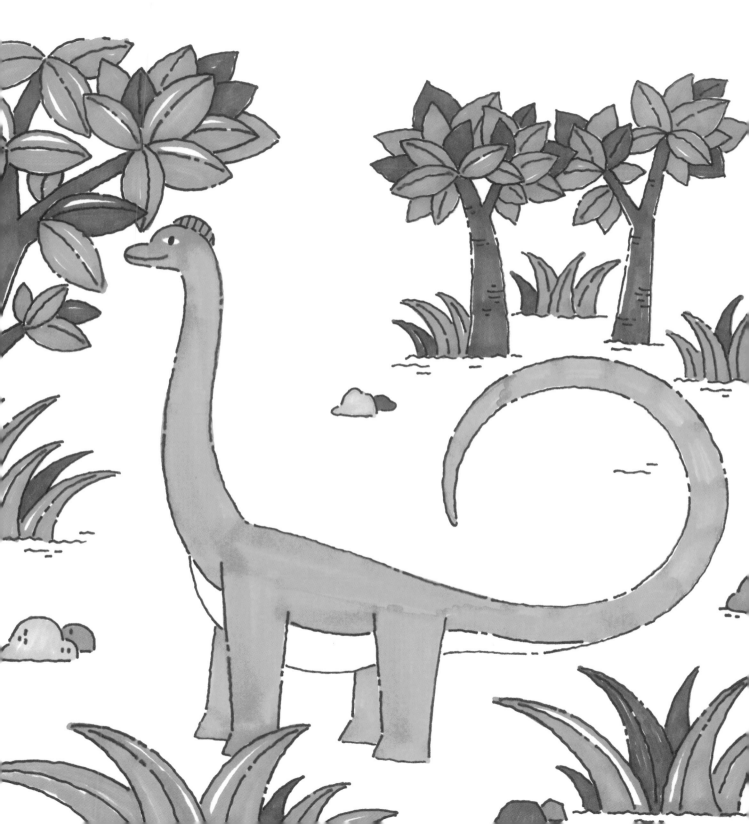

 # 프테라노돈

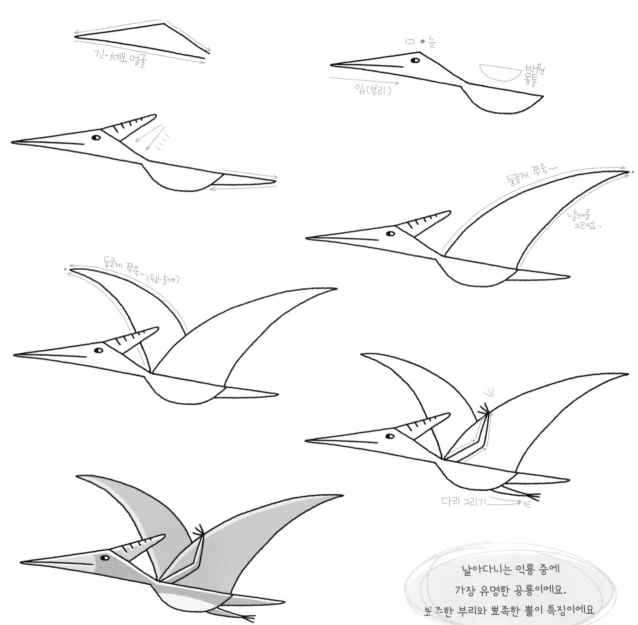

긴 세모 얼굴

눈
입(부리)
반원 몸통

둥글게 쭉욱~
날개를 그려요~

둥글게 쭉욱~(뒷날개)

다리 그리기

날아다니는 익룡 중에
가장 유명한 공룡이에요.
뾰족한 부리와 뾰족한 뿔이 특징이에요

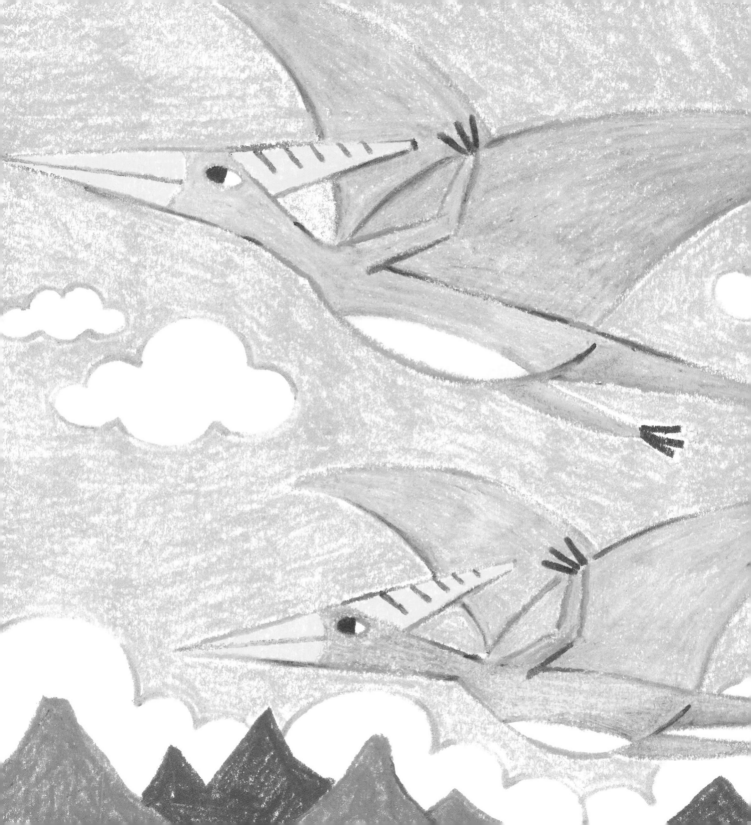

크로노사우루스

머리가 매우 커서 몸 길이의 4분의 1을 차지해요. 큰 입과 강한 턱으로 한 번 잡은 먹이는 놓아주지 않았을 거예요.

한 점에서 시작
둥글!
둥글!
쭉~!!

콧구멍
눈
입

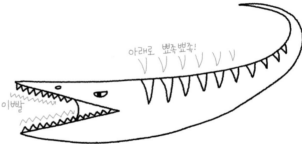

아래로 뾰족 뾰족!
이빨

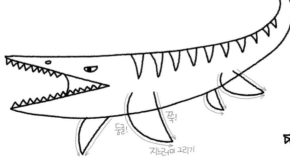

둥글!
쭉!
지느러미 그리기

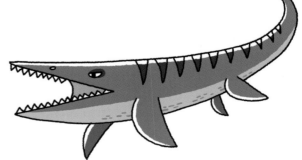

Part 3

오싹오싹
동물원

 ## 바다의 무법자 상어들

세모를 생각하면서
둥그렇게 그려요~

꼬리

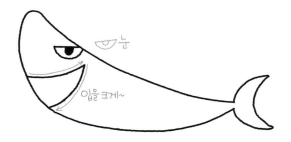

눈

입을 크게~

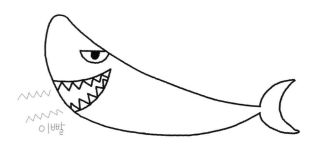

이빨

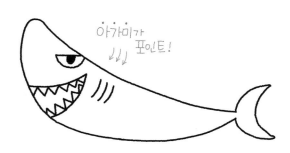

아가미가
포인트!

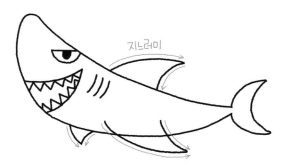

지느러미

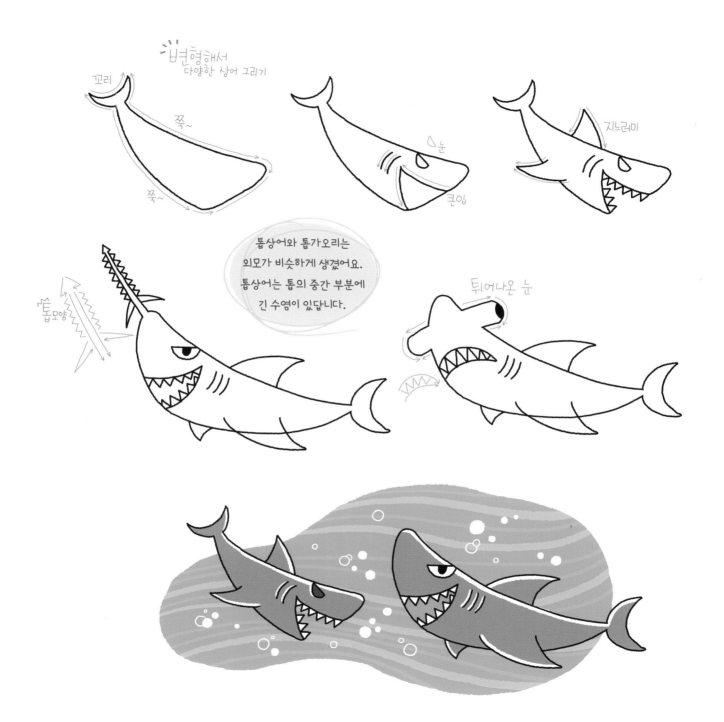

변형해서 다양한 상어 그리기

꼬리

쭉~

쭉~

눈

큰입

지느러미

톱상어와 톱가오리는 외모가 비슷하게 생겼어요. 톱상어는 톱의 중간 부분에 긴 수염이 있답니다.

톱모양

튀어나온 눈

엄마 고래와 아기 고래

고래는 바다에 살지만 물고기가 아니라 사람과 같은 포유류예요. 엄마 고래는 1년간 임신한 끝에 하나 또는 두 마리 아기 고래를 낳는답니다. 아기 고래는 엄마 고래의 젖을 먹고 자라요.

엄마 고래

한 점에서 시작!

밑으로 크게 둥글게~

꼬리

배 모양

눈
입
지느러미

----- 배 무늬

아기 고래

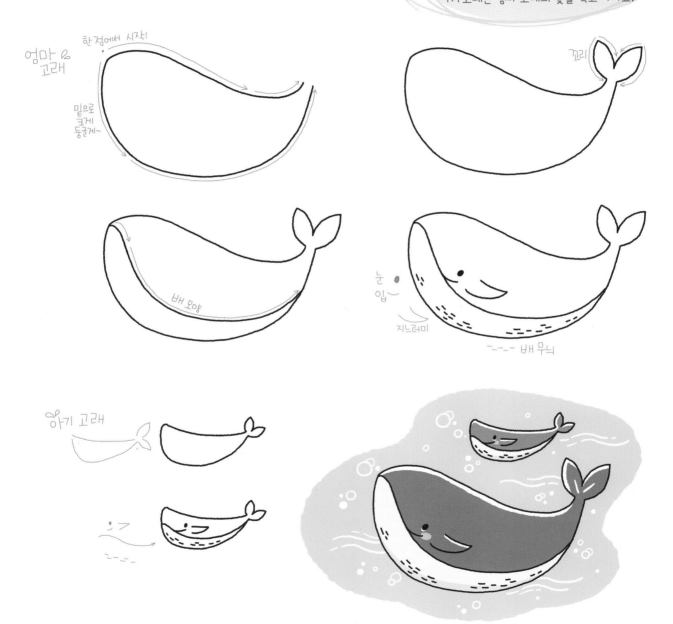

46

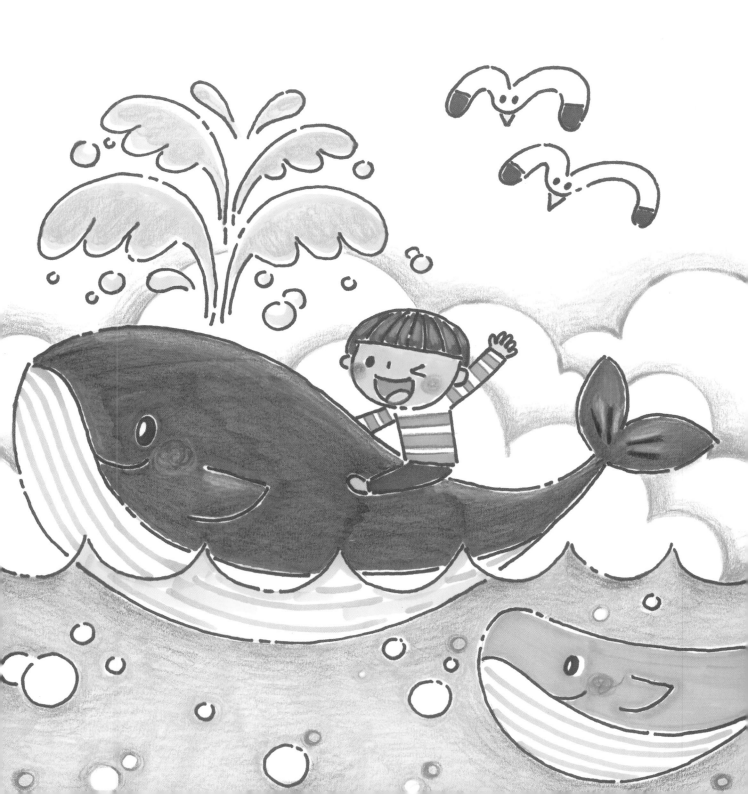

사슴벌레와 장수풍뎅이

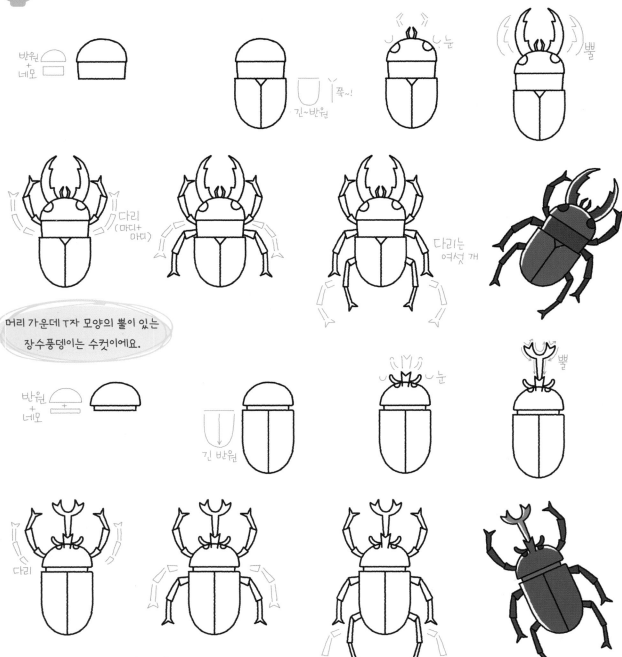

반원
+
네모

긴~반원
쭉~!

눈

뿔

다리
(마디+
마디)

다리는
여섯 개

머리 가운데 T자 모양의 뿔이 있는
장수풍뎅이는 수컷이에요.

반원
+
네모

긴 반원

눈

뿔

다리

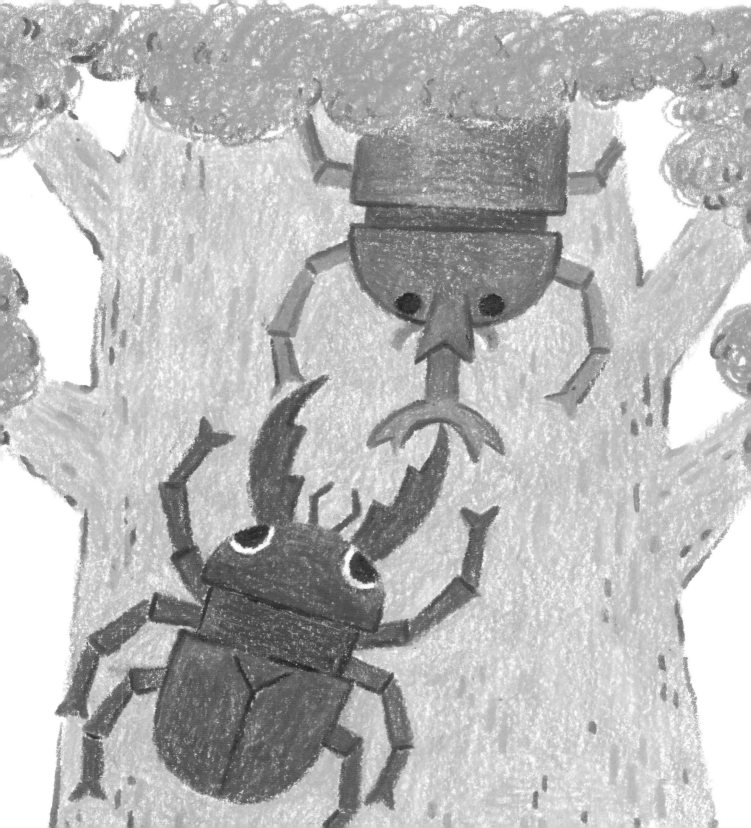

풀숲에 사는 곤충

사마귀는
역삼각형 머리와 긴 가슴과 배,
낫 모양의 다리를 가지고 있어요.
특징을 잘 살려 그려보세요.

세모얼굴

눈

더듬이

긴 가슴

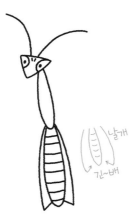

날개

긴~배

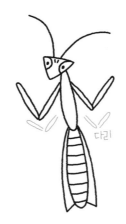

다리

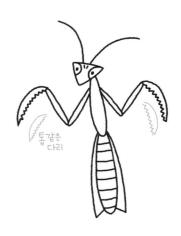

톱같은
다리

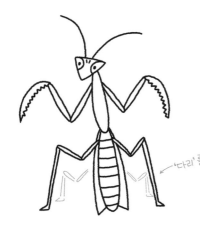

'다리'를 그려요~

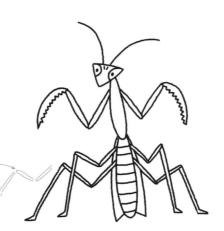

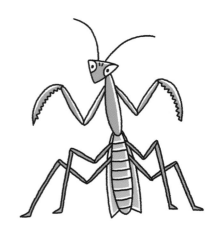

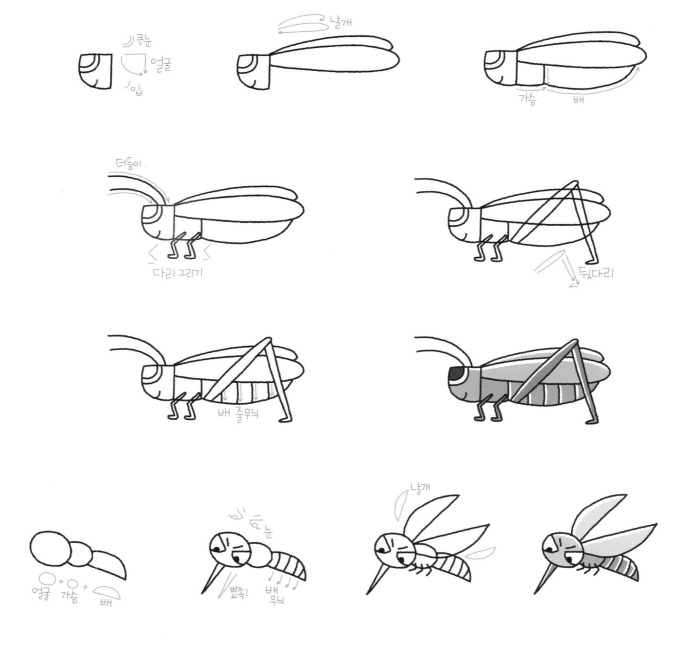

큰눈
얼굴
입

날개

가슴 배

더듬이

다리 그리기

뒷다리

배 줄무늬

얼굴 + 가슴 + 배

눈
뾰족! 배 무늬

날개

날개

51

무서운 타란툴라

타란툴라는 세계에서 가장 큰 거미류로 구분돼요. 1500종의 타란툴라 중 대부분은 벌 정도의 약한 독성을 지니고 있지만 몇몇 종류는 생명을 위협할 정도로 무서운 독을 가지고 있대요.

동그라미

소학년~ 동그라미

느눈

거미다리 4개 한 마디씩

또 한 마디

살짝 뾰족하게~

줄무늬를 그려요~

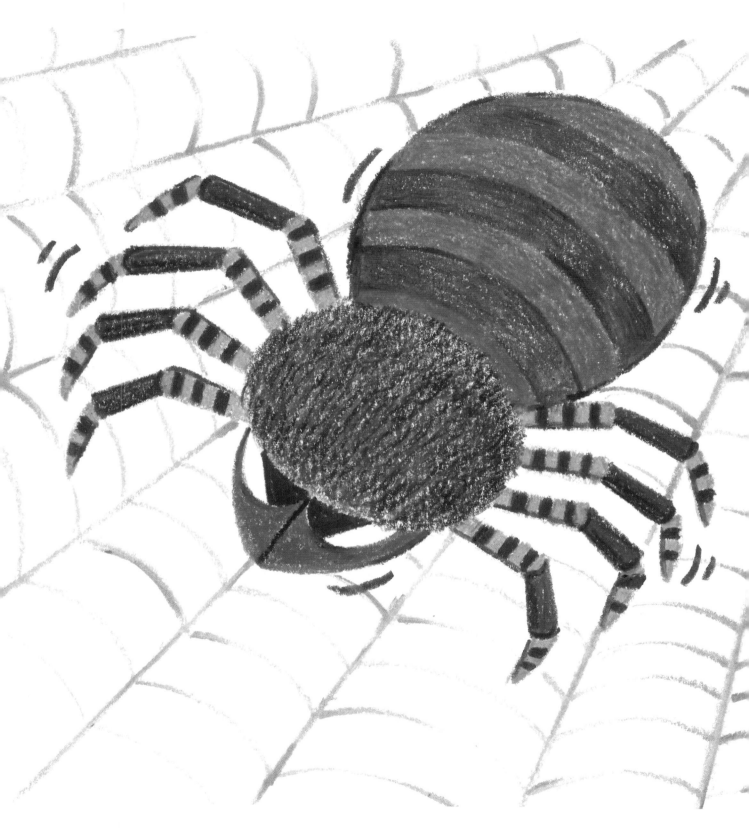

 ## 알록달록 카멜레온

카멜레온은 주로 나무 위에서 살고
빛과 온도, 감정 변화에 따라
색이 바뀐답니다.

둥글
직각 삼각형

○+● 눈
· 콧구멍
입

둥~글~
쭉!

뒷다리 앞다리

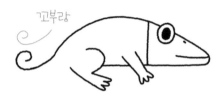
고부랑

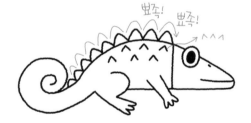
뾰족! 뾰족!
^^^

둥그렇게 이어주세요

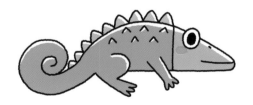

 # 밀림의 왕 사자

사다리꼴
(컵모양)

사자갈퀴

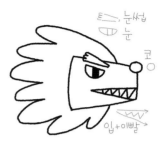

눈썹
눈
코

입+이빨

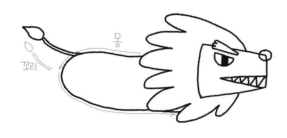

꼬리

몸

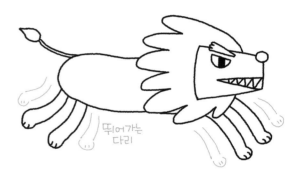

뛰어가는
다리

사자의 수컷은 머리 주위로 갈퀴가 있고,
암컷은 갈퀴가 없어요.
사자는 30~40마리가 무리지어
생활하며 새끼도 함께 키우고
사냥도 함께 해요.

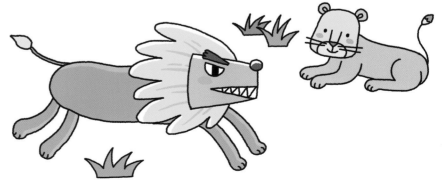

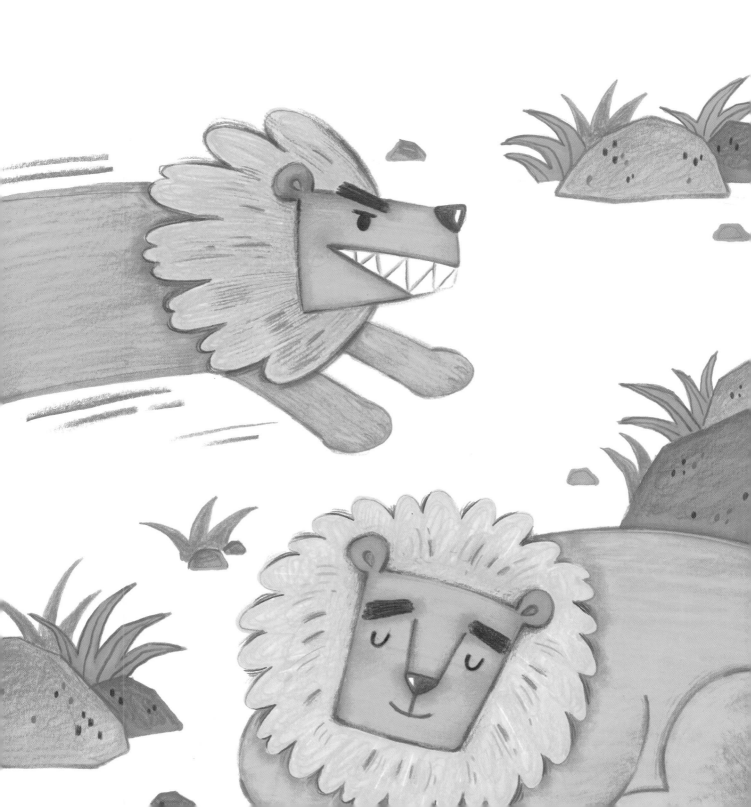

Part 4

시끌시끌
핼러윈

도시를 지키는 배트맨

아래로
좁아지는
네모 얼굴

뾰족

뾰족

둥글게 뾰족!
(마스크)

눈
코
입

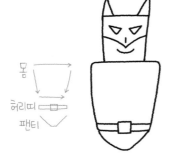

몸

허리띠

팬티

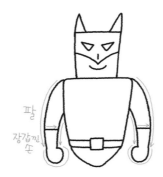

팔

장갑낀 손

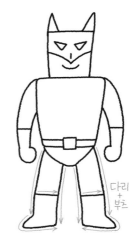

다리
+
부츠

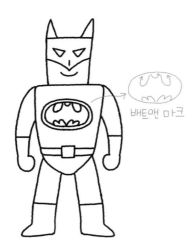

배트맨 마크

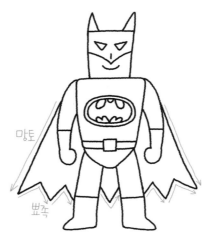

망토

뾰족

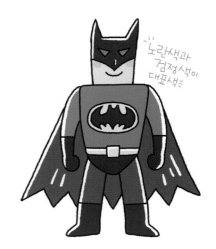

노란색과
검정색이
대표색

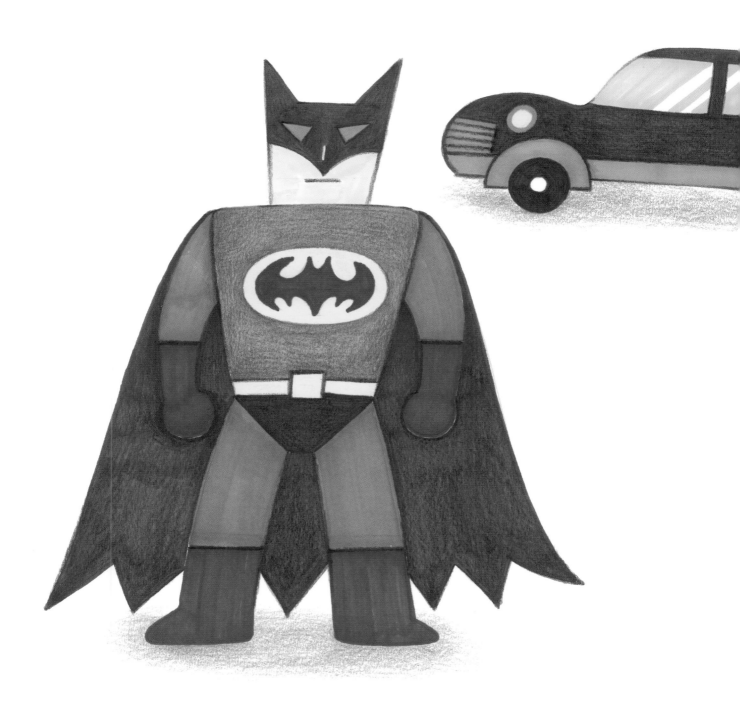

우주에서 온 슈퍼맨

얼굴

꼬부랑
머리

눈썹
눈
코
입

몸
허리띠 +
+
팬티

손
+
팔

다리
+
신발

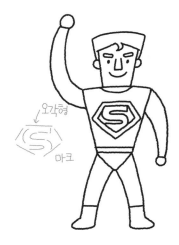
오각형
(S)
마크

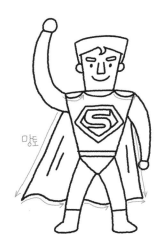
망토

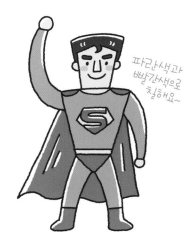
파란색과
빨간색으로
칠해요~

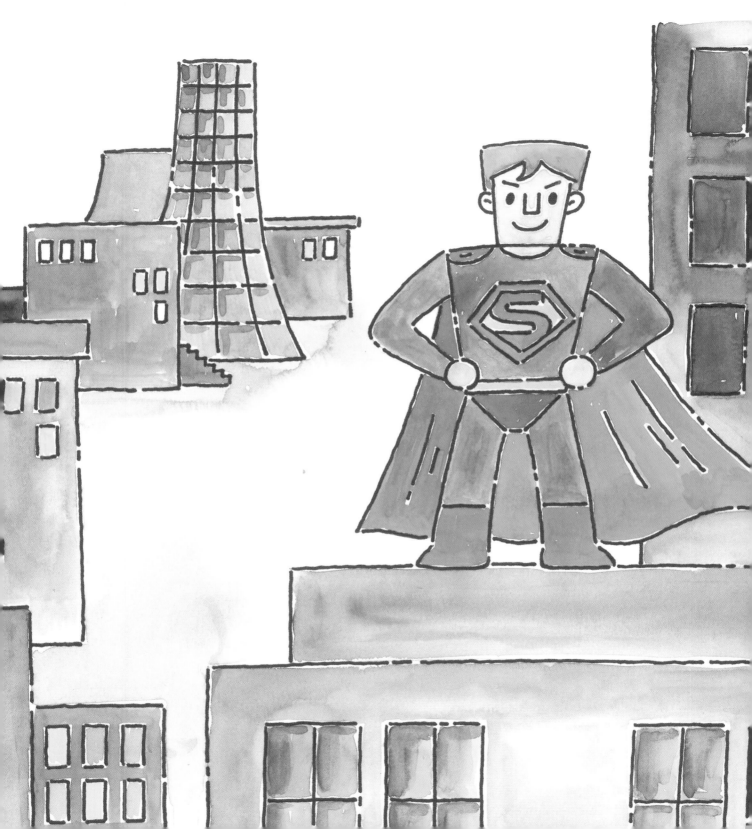

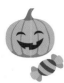 # 인간 거미 스파이더맨

얼굴 + 눈

이어주세요~

몸

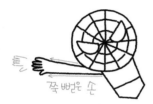

쭉 뻗은 손

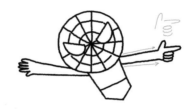

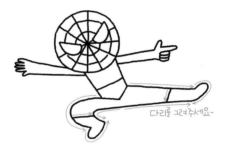

다리를 그려주세요~

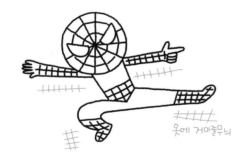

옷에 거미줄무늬

피웅!
거미줄~

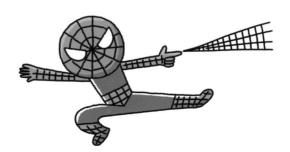

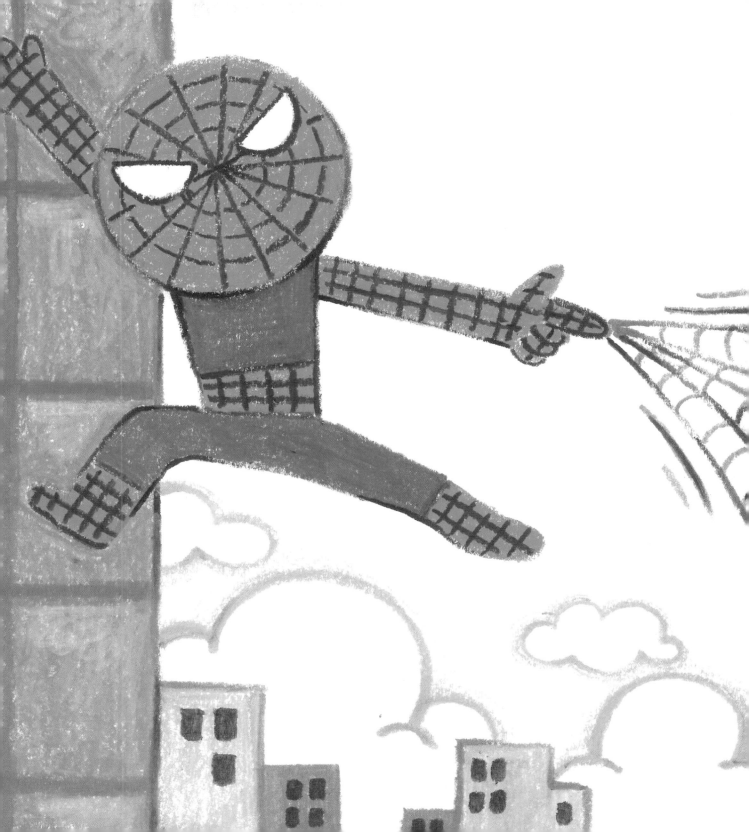

천재 과학자 아이언맨

얼굴

가면
모양

눈
입
턱

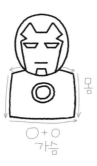

몸

○+○
가슴

허리

어깨

배모양

팔
손

다리

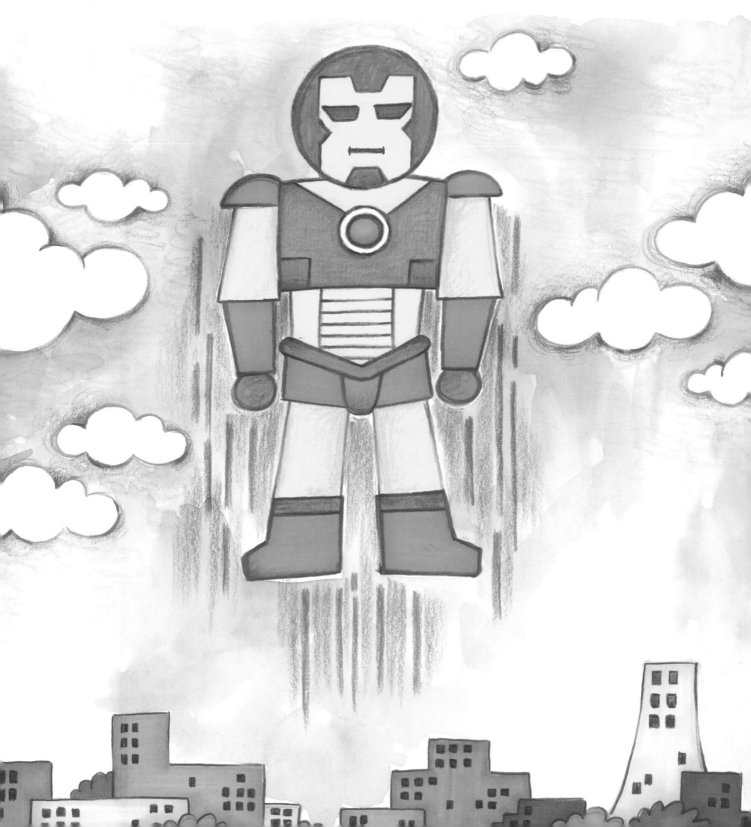

 # 서부의 카우보이

귀 얼굴 쭉!

눈썹 눈 코 입

크게 둥~글 앞머리

모자 머플러

조끼 몸 허리띠

팔 손

쭉! 다리

총 부츠

카우보이는 미국 서부 지역 목장에서
일하는 남자를 말해요.
말을 타고 소를 이끄는 일이
많은 일 중 하나였죠.

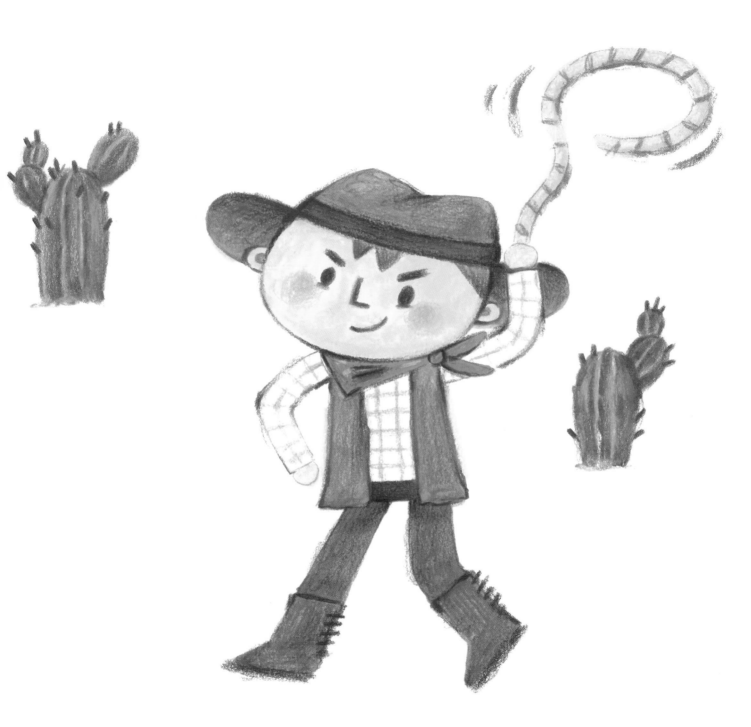

 ## 으스스 유령

둥글 / 흐느적 / 부드럽게 이어주세요~

눈 입 이빨 손

둥글 / 흐느적~ / 흐느적~

눈 ○○ 입 이빨

팔 팔

유령은 다리가 없는 게
특징이에요.

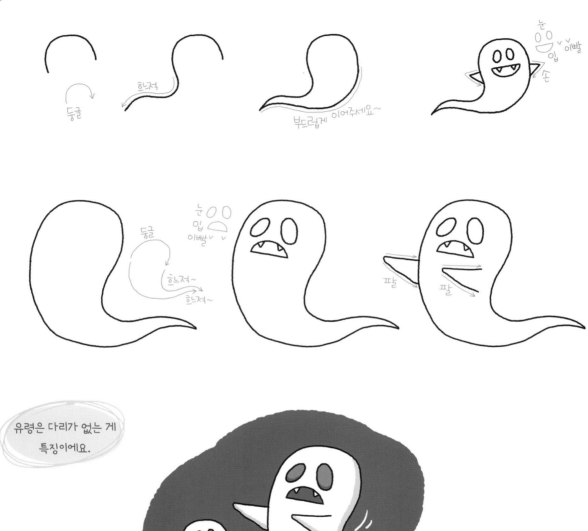

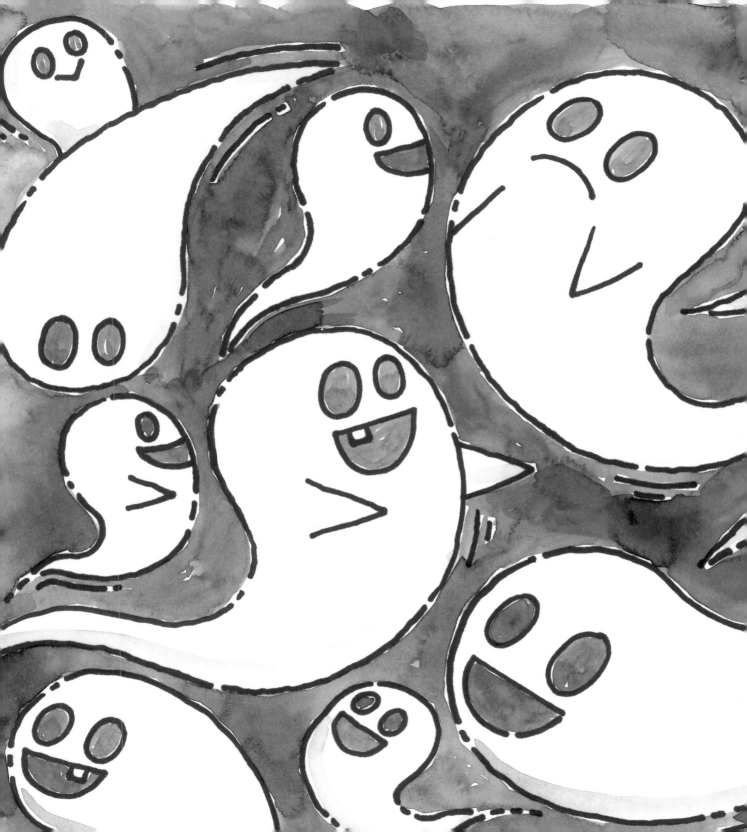

 # 덜그럭덜그럭 해골

둥글
+
네모

눈
코구멍

금이 갔어요

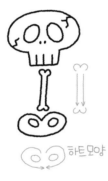

하트모양

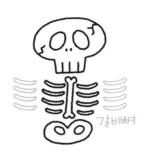

갈비뼈

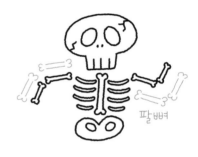

팔뼈

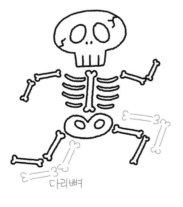

다리뼈

손

발

 # 잭 오 랜턴

'핼러윈'에 빠지지 않고 등장하는
늙은 호박으로 만든 등의 이름은
'잭 오 랜턴'이에요.

모자 (지붕모양)

둥글~
(가운데)

둥글~
둥글~ (가운데를
향해서)

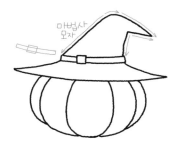

마법사
모자

눈 ▽
입 ✕✕✕✕

펄럭이는 옷

큰 옷깃

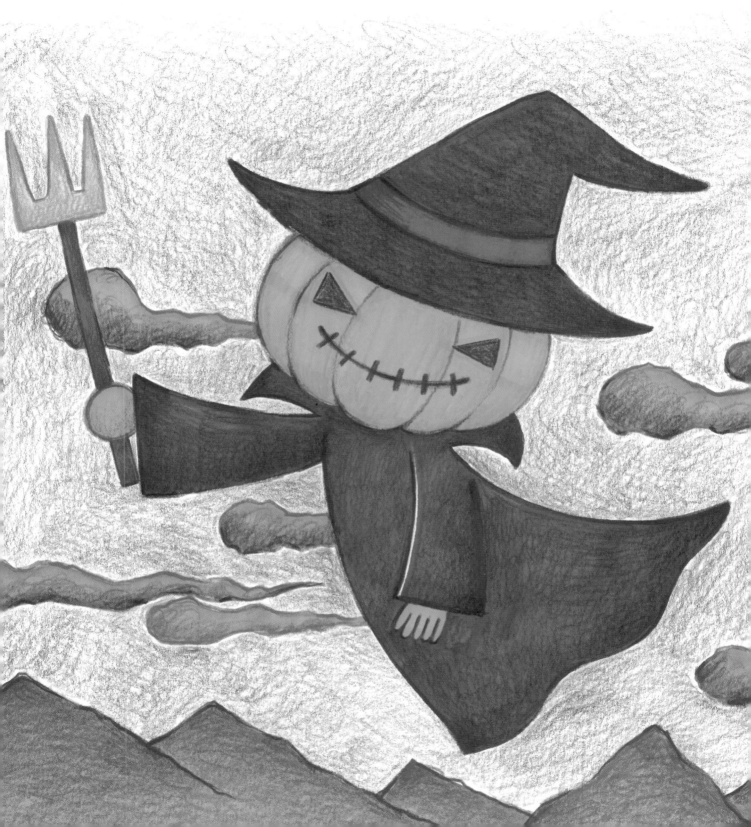

 # 어둠의 지배자 뱀파이어

세모같은 얼굴

머리

뾰족한 귀

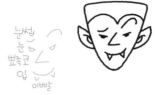

눈썹
눈
뾰족코
입
이빨

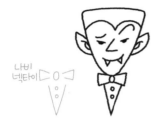

나비
넥타이

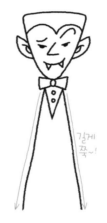

길게
쭉~!

망토

빛을 보면 사라지는 뱀파이어는
햇볕을 못 봐 새하얀 얼굴에 뾰족한 귀,
뾰족한 송곳니가 특징이에요.

옷모양
그리기

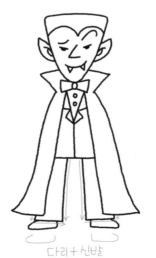

다리+신발

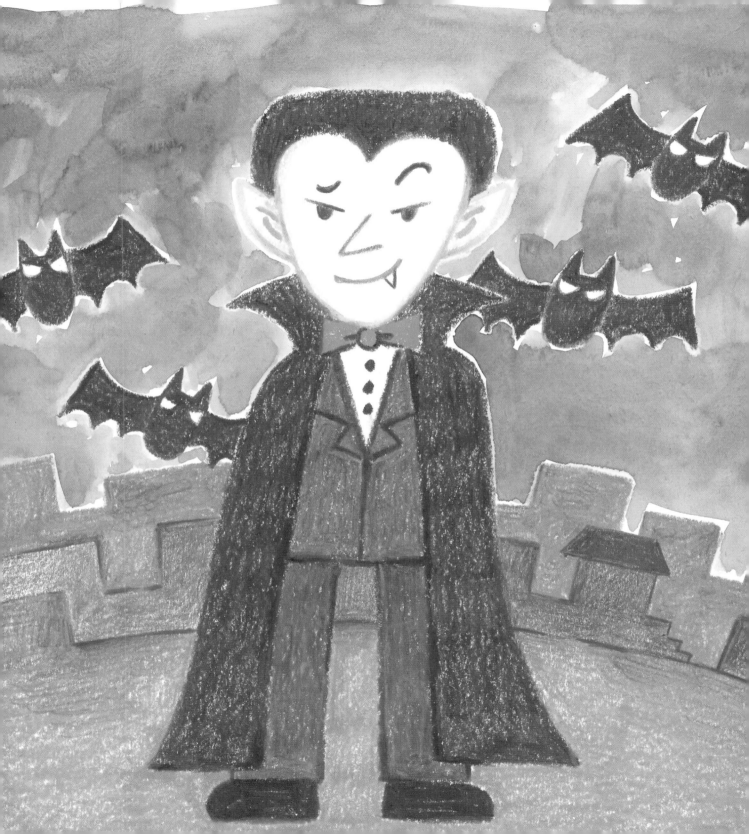

무덤에서 나온 미라

이집트에서는 죽으면 붕대를 감아
관에 넣었다고 해요. 관에서 살아난 시체가
붕대를 감은 채로 움직이면
얼마나 무서울까요?

둥그렇게

입부분

몸

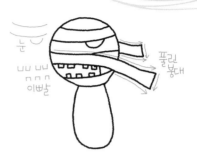

눈

이빨

풀린
붕대

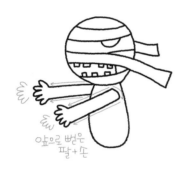

앞으로 뻗은
팔+손

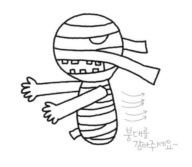

붕대를
감아주세요~

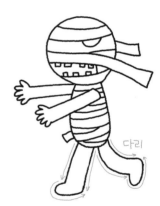

다리

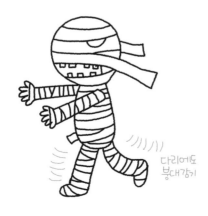

다리에도
붕대감기

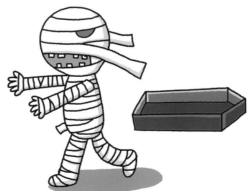

만들어진 괴물 프랑켄슈타인

머리
입= >못

상처
피 눈
코
입

프랑켄슈타인은 사람의 손에 의해
실험실에서 탄생한 괴물이에요.
덩치가 매우 크고 조각조각 만들어졌기 때문에
네모난 머리에 꿰맨 자국,
머리에 박힌 나사못이 특징이랍니다.

큰 몸

찢어진
소매

옷깃

다리

다리
신발

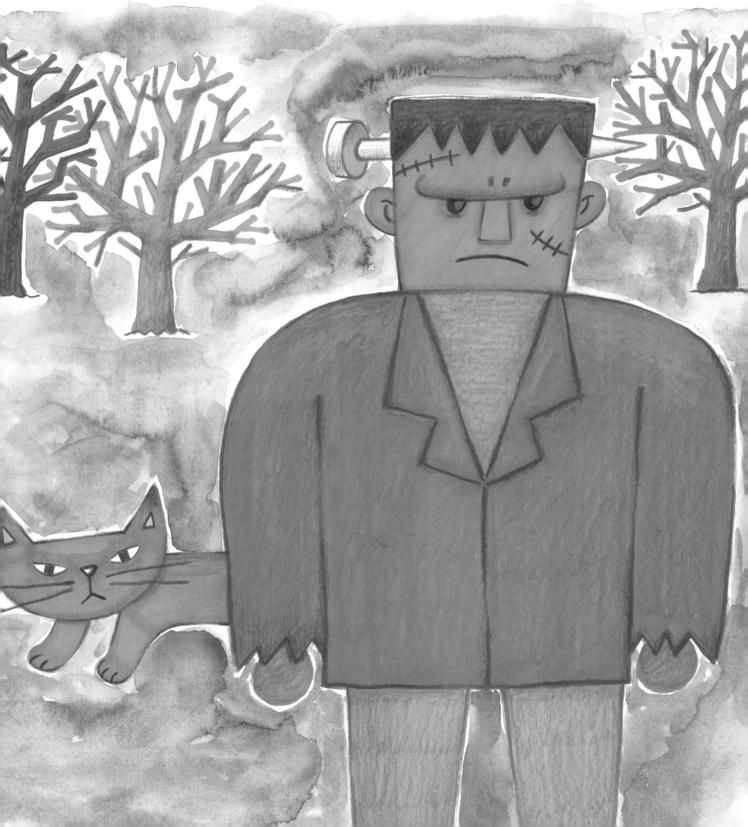

Part 5

수상한
실험실

 # 수상한 과학 실험실

⃝+ㅇ 나사

둥~글게
이어주세요

받침대

경통

렌즈

재물대

길고얇은 네모

알코올
램프

불

심지

귀
얼굴

눈썹
눈
안경
코
콧수영
입

뽀글뽀글 머리

몸

옷깃 + 넥타이

손
팔

팔
손

 과학자의 공구들

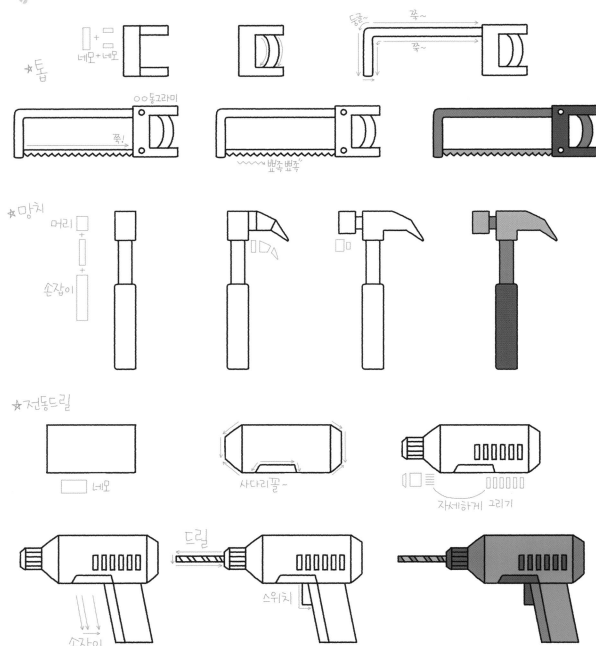

✱톱

네모+네모

둥글~ 쭉~
쭉~

○○동그라미

쭉!

뾰족 뾰족

✱망치

머리

+

+

손잡이

✱전동드릴

네모

사다리꼴~

자세하게 그리기

드릴

스위치

손잡이

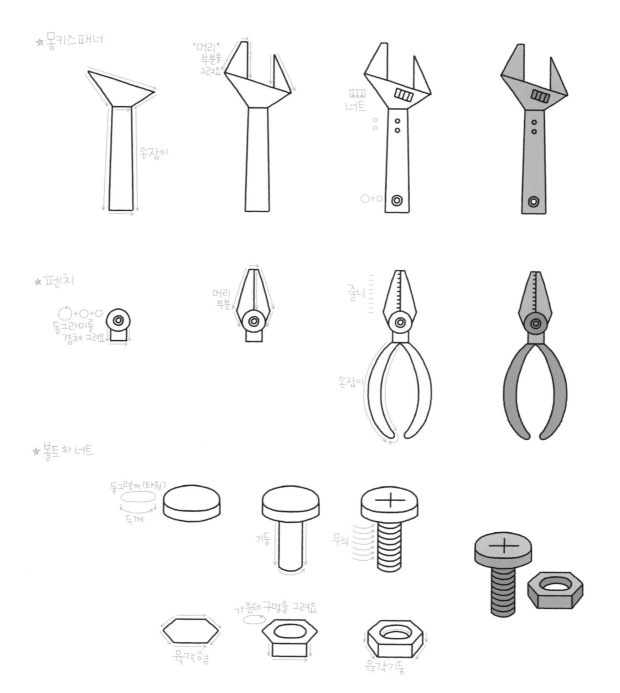

☆몽키스패너

'머리' 부분을 그려요

너트

손잡이

☆펜치

◯+◯+◯ 동그라미를 겹쳐 그려요

머리 부분

줄니

손잡이

☆볼트와 너트

둥그렇게 (타원)

두께

기둥

무늬

육각형

가운데 구멍을 그려요

육각기둥

멋진 로봇이 만들어졌어요

머리모양

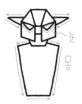
눈
몸

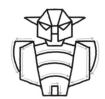

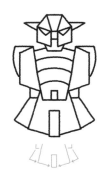

크고 둥글게~
팔

손
허벅지

다리

발

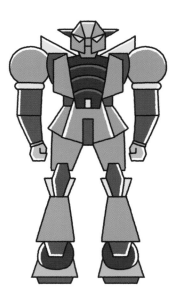

머리부분
뾰족

얼굴

목

쭉!
쭉!
가슴

상체

뾰족
뾰족!
팔

주먹쥔
손

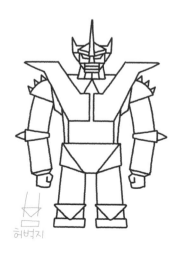
허벅지

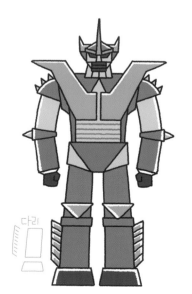
다리

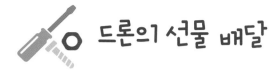

드론의 선물 배달

반원

눈
⃝ + ⬤ ⃝ + ⬤
⃝ + ⃝ + ⃝
코 (카메라)

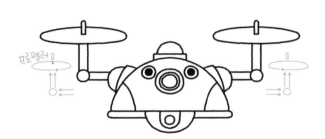

프로펠러

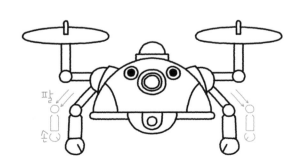

팔
손

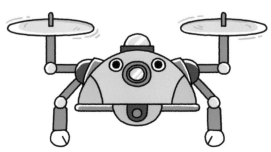

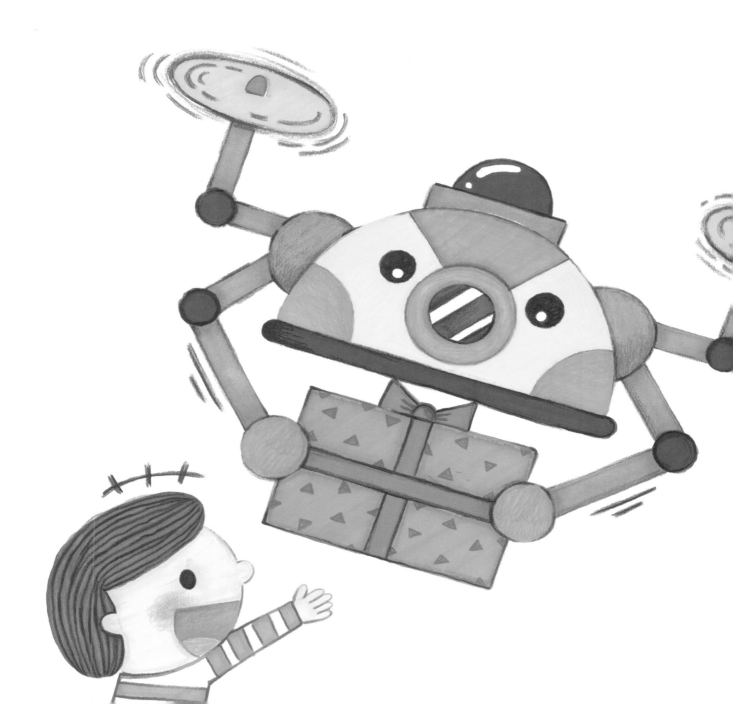

 # 교통경찰 로봇

차가 씽씽 달리는 도로에 경찰 로봇이 있으면
보다 안전하게 교통정리를 해줄 수 있을 것 같아요.
또 어떤 로봇이 있으면 좋을까요?

긴 사다리꼴

얼굴모양

눈모양 입

경찰모자

귀
(사이렌!) 목

몸

어깨

손 팔

다리
발

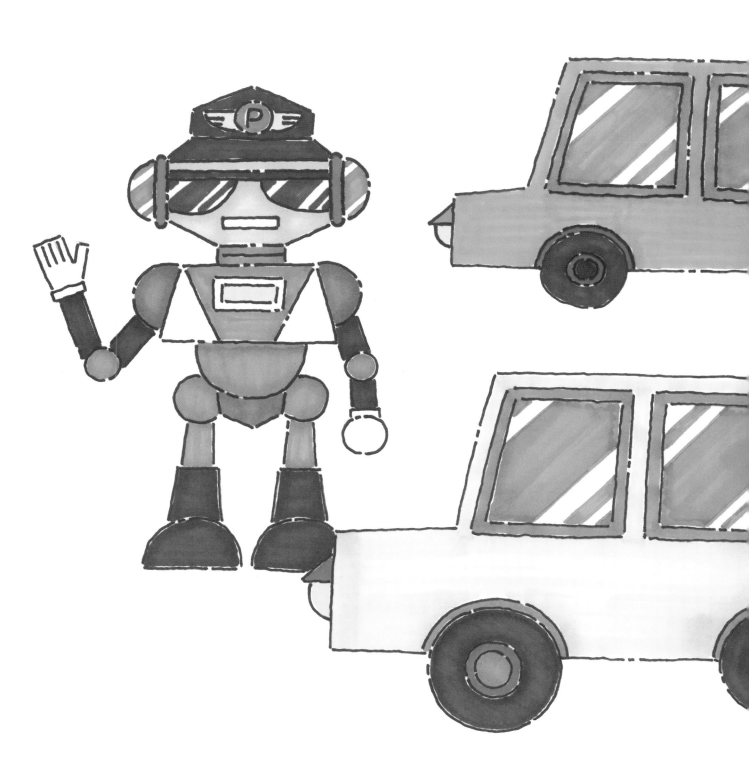

 친구 로봇

네모 얼굴

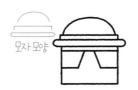

모자 모양

여러가지 재미 있는 모양으로 바꿔보세요~

눈 코 입

마음대로 움직일수있는 긴 팔

혼자 심심할 때, 누군가 함께
춤추고 싶을 때 노래도 틀어주고
함께 춤춰주는 친구 로봇이 있으면
정말 좋겠죠.

다리

Part 6

무시무시한 전쟁

나만의 검을 그려봐요

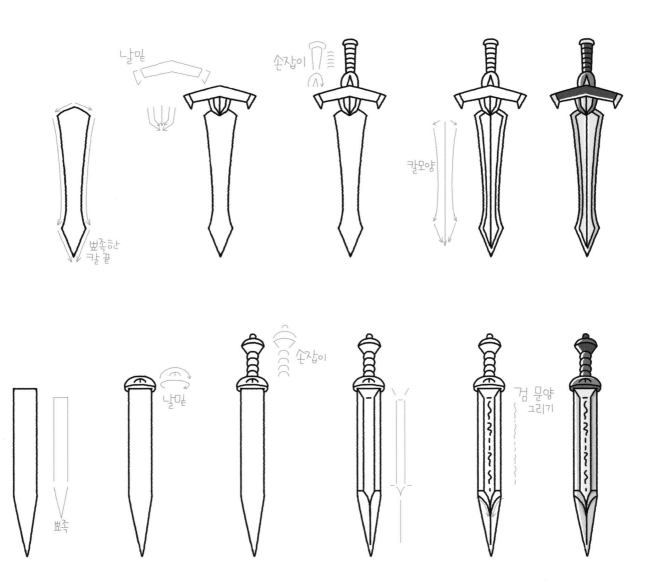

날밑

손잡이

뾰족한
칼 끝

칼모양

뾰족

날밑

손잡이

검 문양
그리기

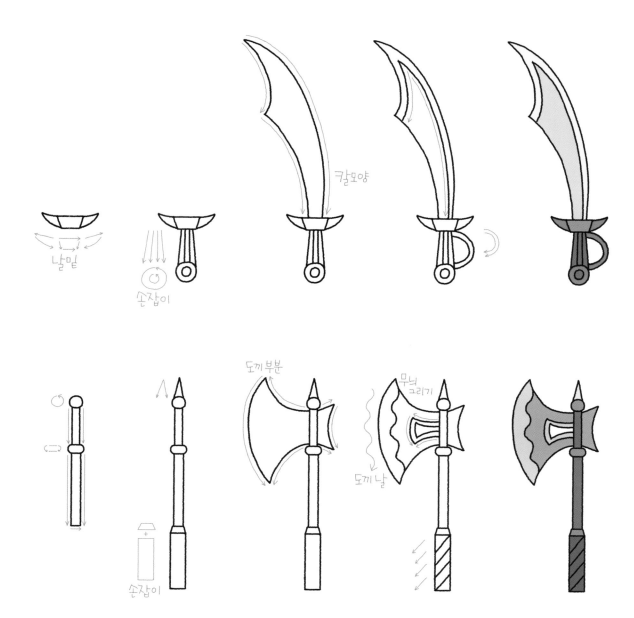

날밑

손잡이

칼모양

도끼부분

무늬
그리기

도끼날

손잡이

다양한 무기들

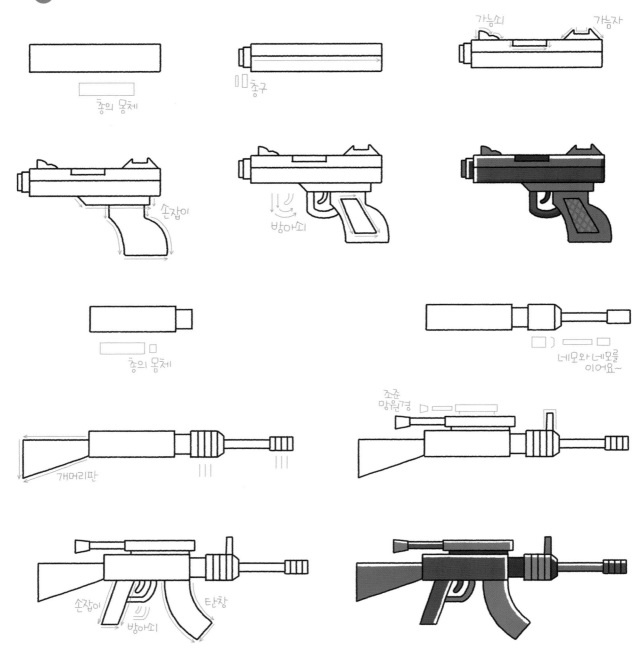

가늠쇠　　가늠자

총의 몸체

총구

손잡이

방아쇠

총의 몸체

네모와 네모를
이어요~

개머리판

조준
망원경

손잡이　　　　　탄창

방아쇠

둥그런
몸체

쭉쭉!

쭉쭉
이어주기

안전
레버

안전핀

모서리를
둥그렇게

안테나

버튼

화면
버튼

스피커

탱크와 거북선

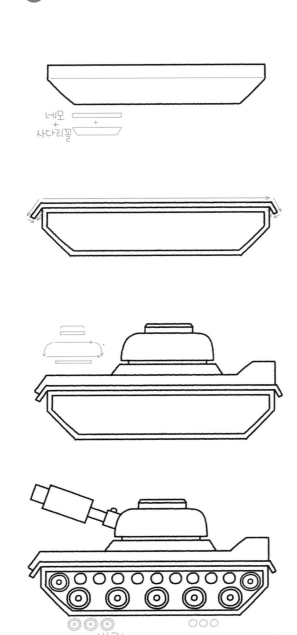

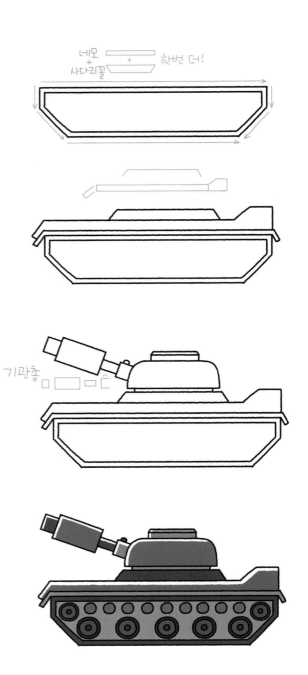

네모 ▭
+
사다리꼴

네모 ▭
+
사다리꼴
한번 더!

기관총

바퀴

거북선은 이순신 장군이 왜구를
상대할 때 사용한 배예요. 두꺼운 철판으로
배가 덮여 있어 공격에 방어할 수 있었답니다.

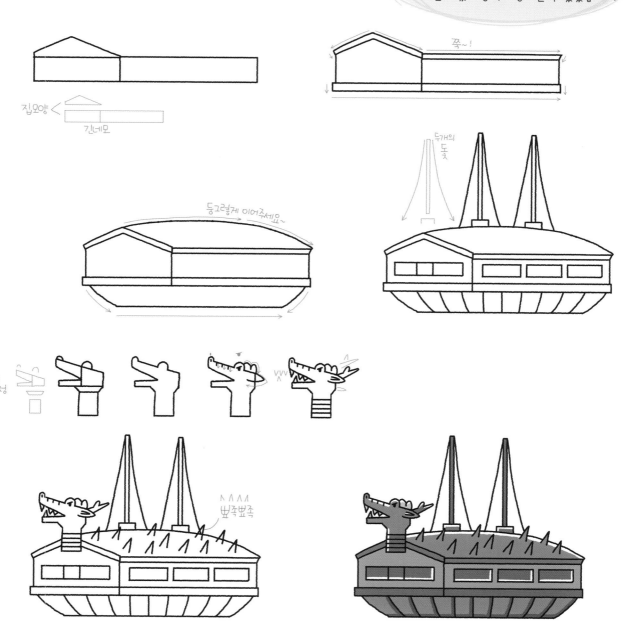

집모양

긴네모

쭉~!

둥그렇게 이어주세요~

두개의
돛

용머리
과정

ㅅㅅㅅ
뾰족뾰족

 용감한 장군

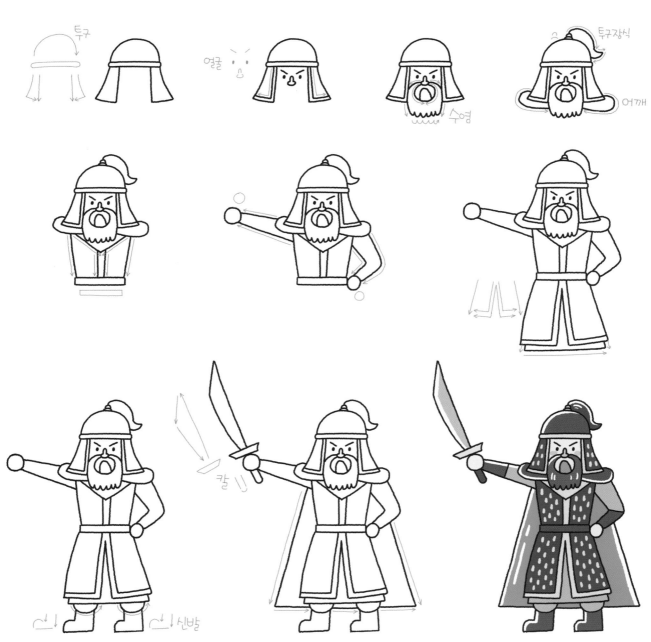

투구

얼굴

수염

투구장식

어깨

칼

신발

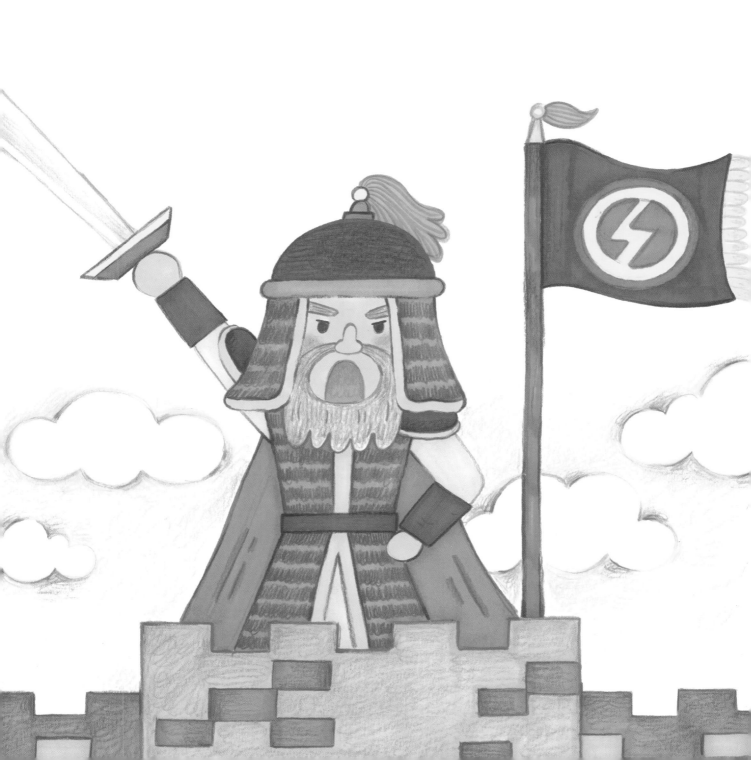

해적선과 바이킹선

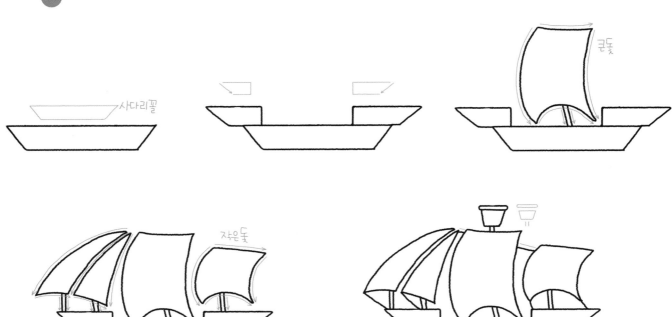

사다리꼴

큰돛

작은돛

해골

0.0

깃발

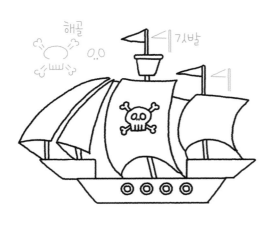

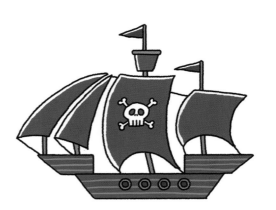

106

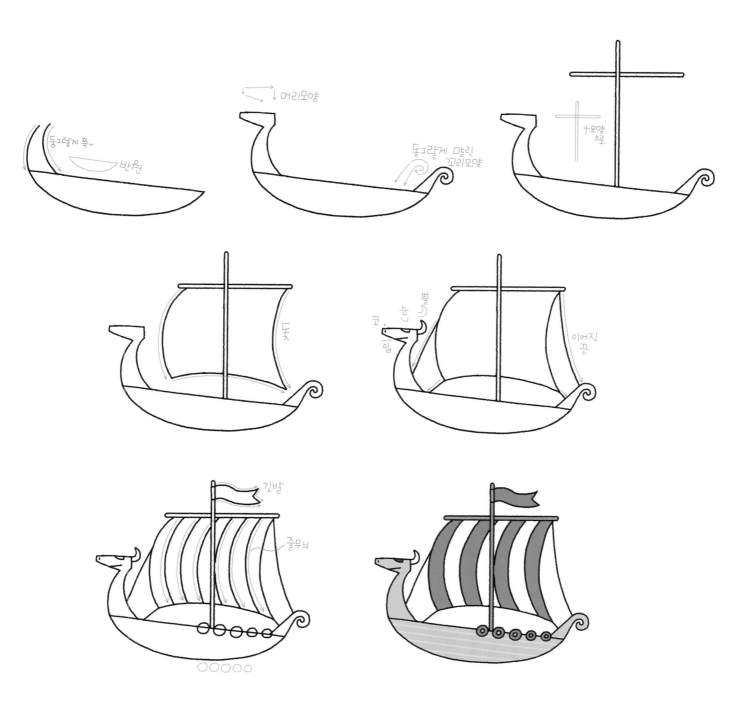

둥그렇게 쭉~
반원

↓ 머리모양

둥그랗게 말린
꼬리모양

十모양
으로

돛

코
입
눈
뿔

이어진
끈

깃발

줄무늬

○○○○○

 # 무시무시한 해적선장

사다리꼴
얼굴

모자그리기

눈+안대
코+콧수염
입
수염

큰 옷깃
쭉쭉!

구불구불
머리

쭉!
허리띠

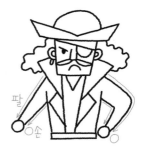
팔
손

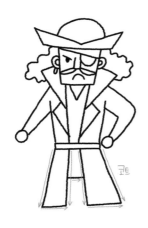
코트

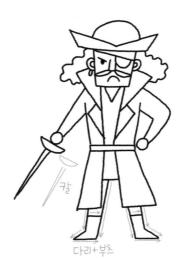
칼
다리+부츠

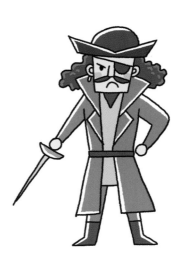

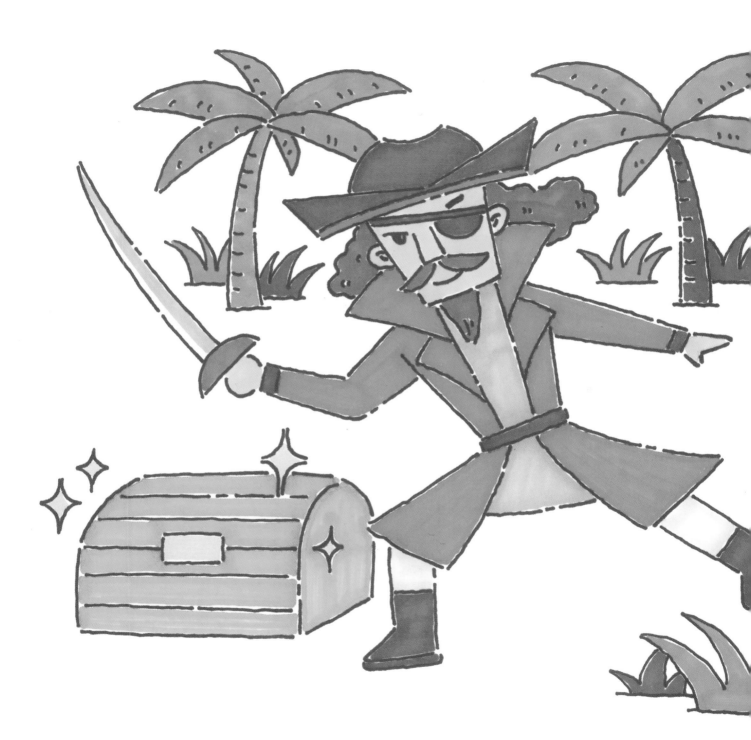

 # 세계를 누빈 바이킹

얼굴

수염

바이킹
모자

얼굴

'낄낄'
웃고있는 입

털장식

허리띠

상체

옷장식을
멋지게
그려주세요

손

팔

다리

도끼

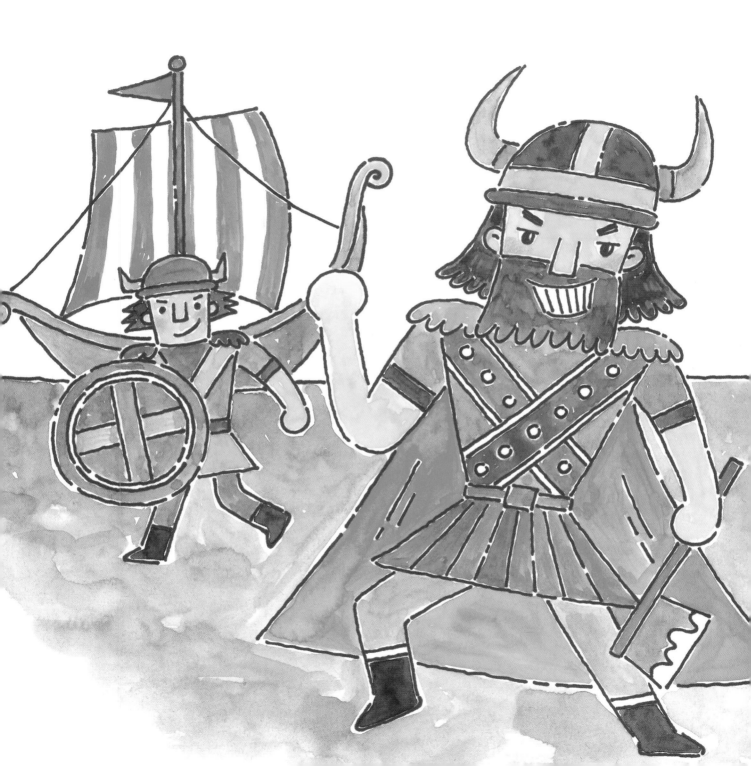

내 꿈은
운동선수

홈런을 칠 거예요

얼굴

야구모자

눈썹
눈
코
입

몸통
(옆모습)

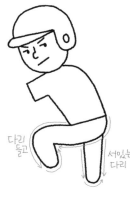

다리
들고

서있는
다리

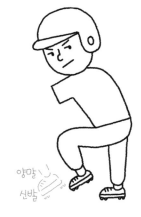

양말
신발

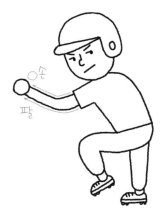

손
팔

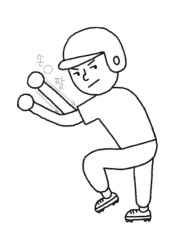

손
팔

야구
방망이

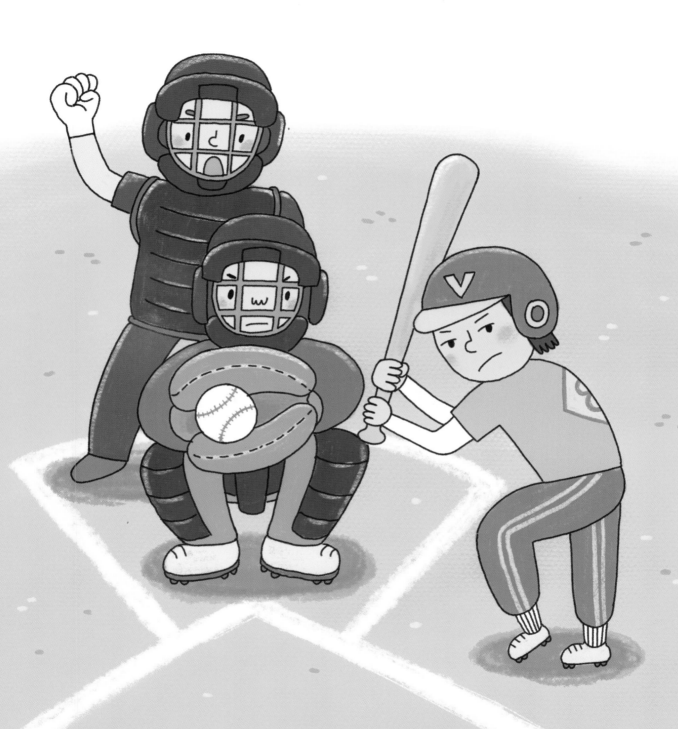

 # 잔디 위의 스트라이커

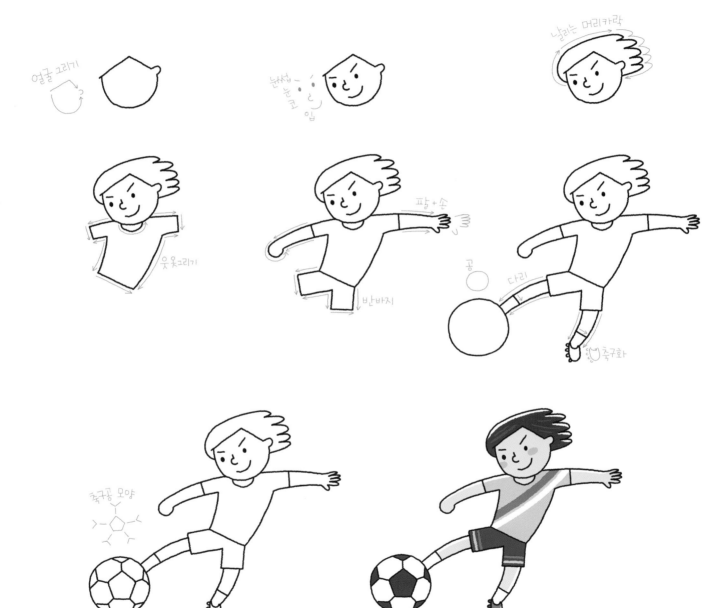

얼굴 그리기

눈썹
눈
코
입

날리는 머리카락

옷옷그리기

팔+손

반바지

공
다리
축구화

축구공 모양

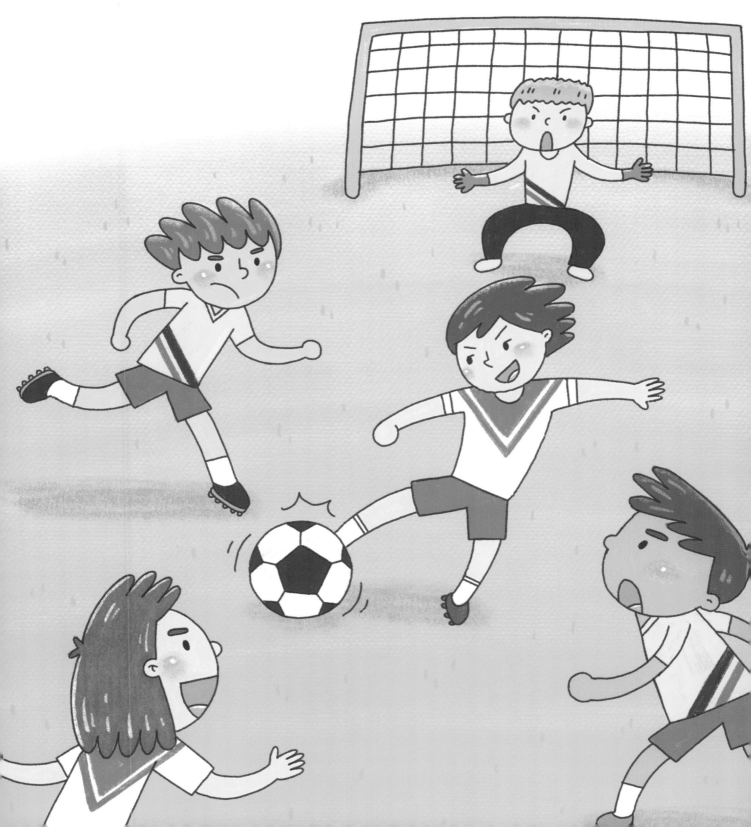

농구 선수가 될 거예요

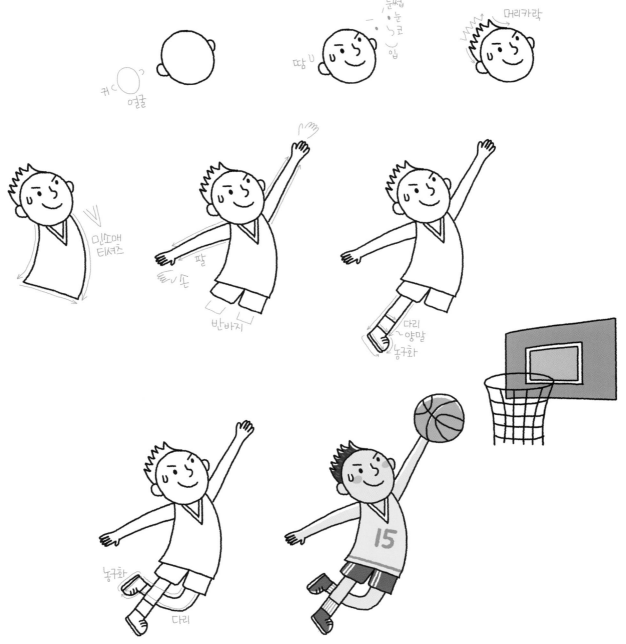

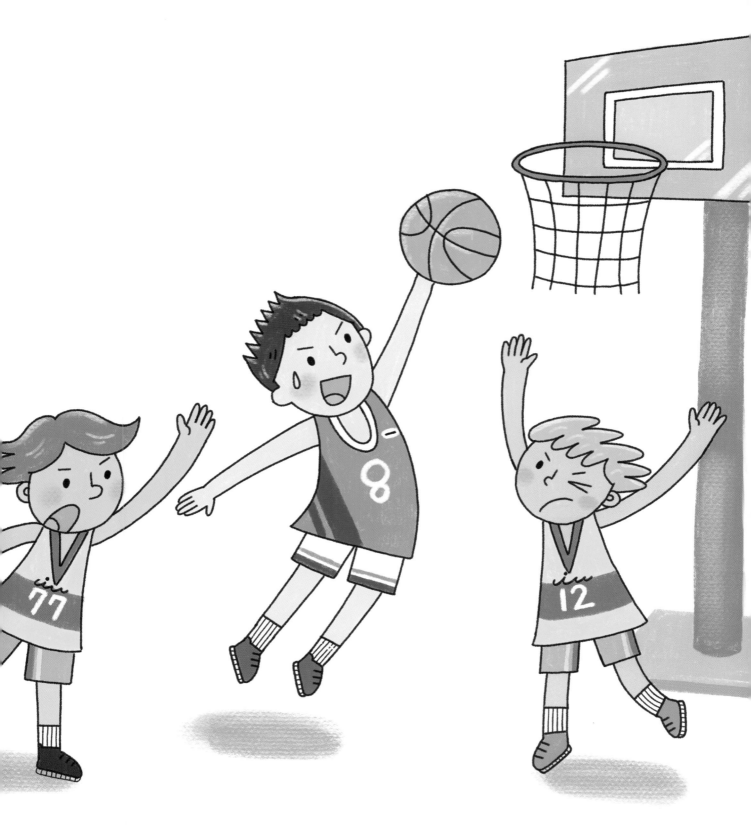

큰 파도를 탑니다

얼굴

눈썹
눈
코
입

머리
목

민소매
티셔츠

뻗은 팔
손

반바지
다리

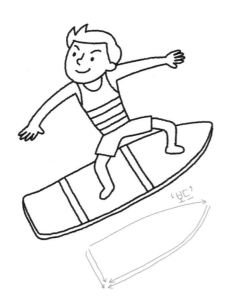

'보드'

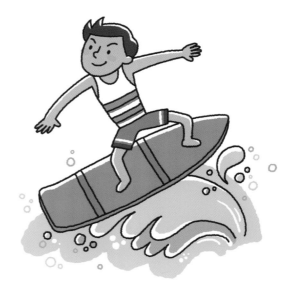

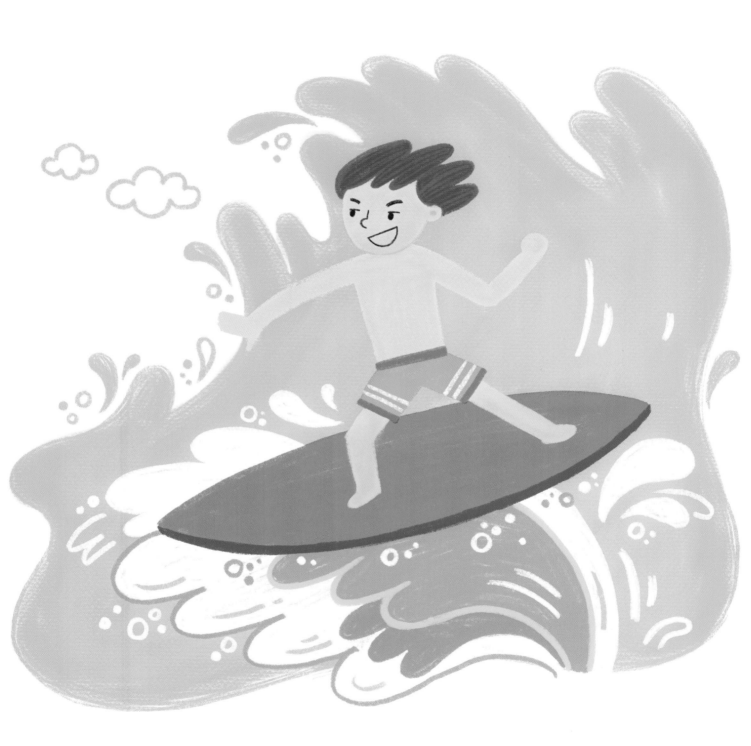

코트 위의 신사

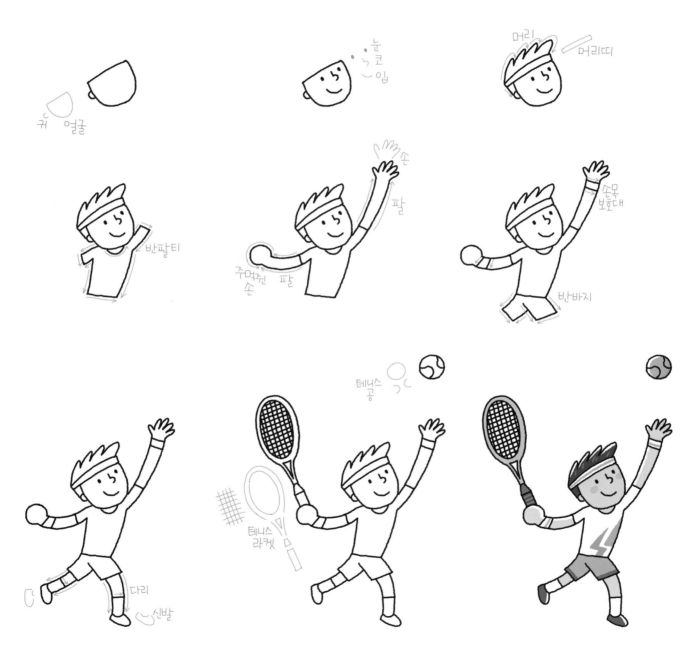

귀 얼굴

눈 코 입

머리 머리띠

반팔티

손 팔 주먹쥔 손 팔

손목 보호대 반바지

테니스 공

테니스 라켓

다리 신발

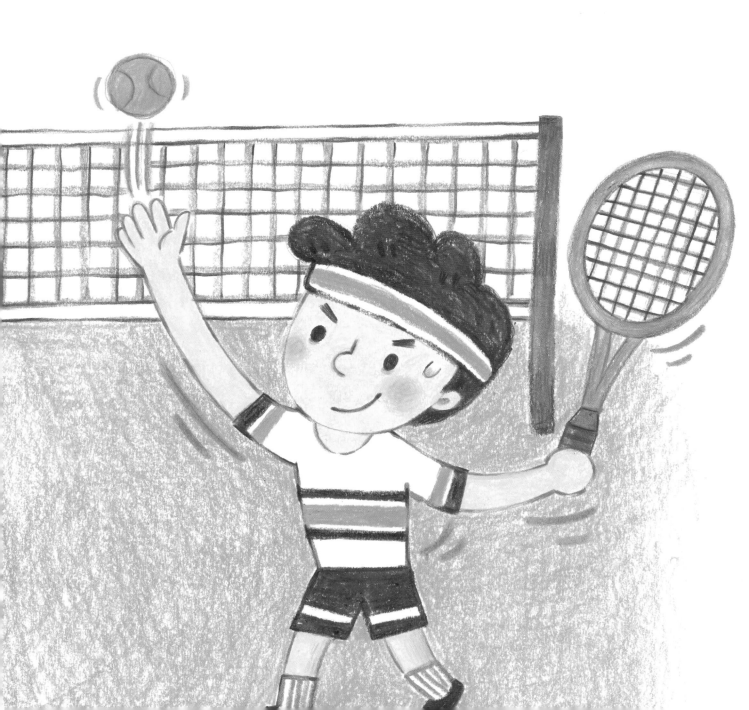

멋진 로빈 후드처럼

모자
얼굴

눈
코
입
'귀'
옆모습

당기는 팔

뻗은 팔
몸

ㄹ+ㅇ
조끼

단단하게
서있는
다리

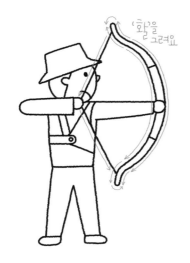

'활'을
그려요

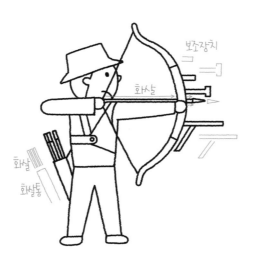

보조장치
화살
화살
화살통

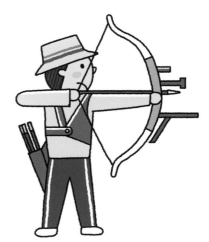

124

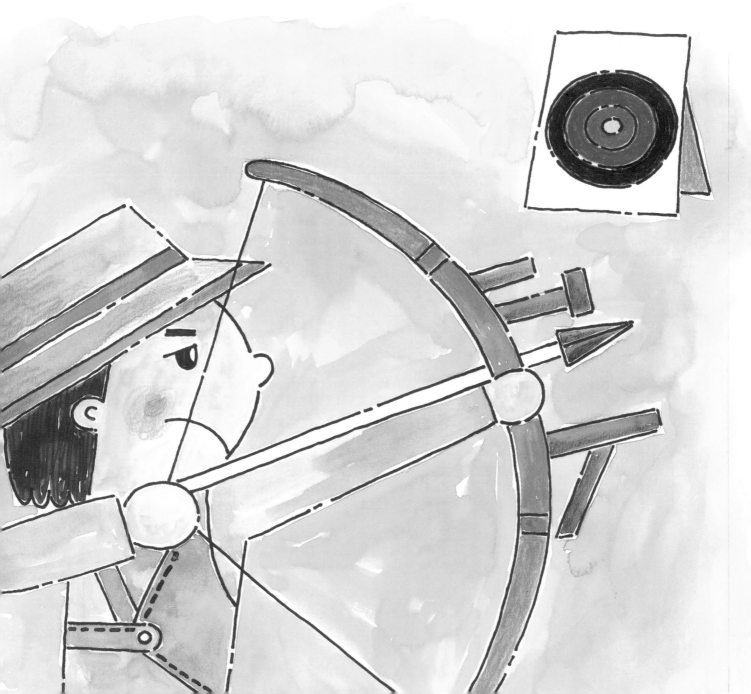

힘이 센 역도 선수

얼굴

눈썹
눈 코
다문입

머리
목

위로 뻗은 팔
반팔 웃옷

튼튼한 다리

여기

여기를 잡은 손

 태권 소년

얼굴

머리카락

눈썹
눈
코
입

몸통
띠

가슴에 모은 팔
손

묶은 띠

쭉! 뻗은 다리

맨발

빙상의 승부사

얼굴

고글 코 입

헬멧

손

다리 그리기

스케이트

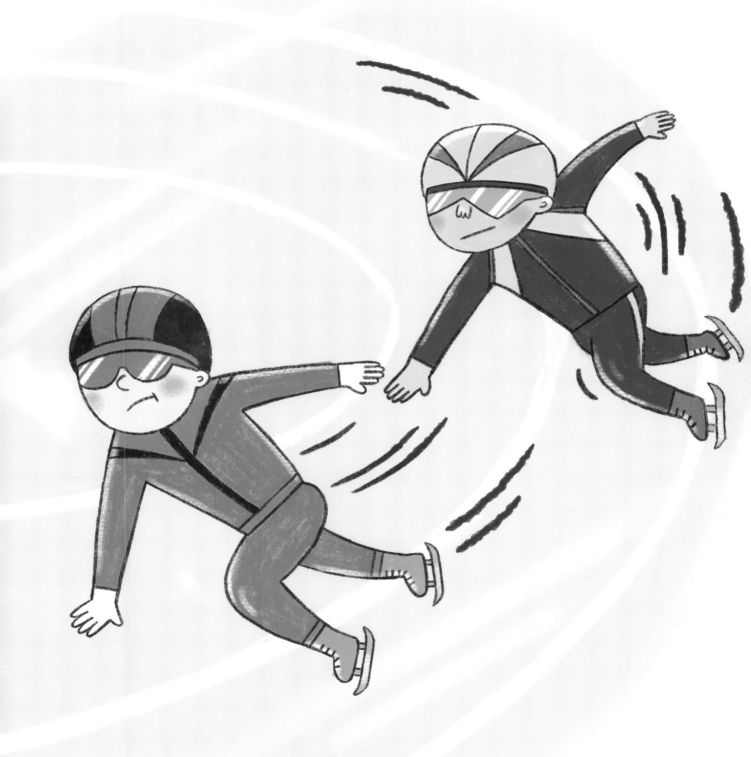

인라인 스케이트

헬멧
얼굴

눈
코
입

헬멧모양
머리

티셔츠

팔
손(장갑)

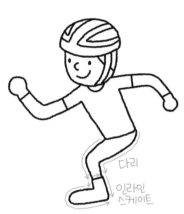

다리
인라인
스케이트

뒤로 뻗은 다리

바퀴

Part 8

멋진 탈것들
그리기

불이 났어요

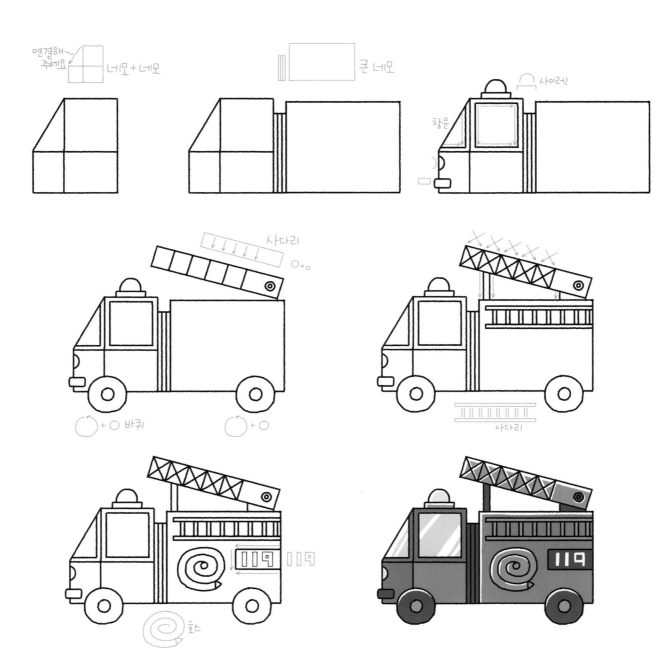

연결해~ 주세요 / 네모 + 네모 / 큰 네모

사이렌 / 창문

사다리 / ㅇ + ㅇ

ㅇ + ○ 바퀴 / ㅇ + ○

사다리

119 / 119

호스

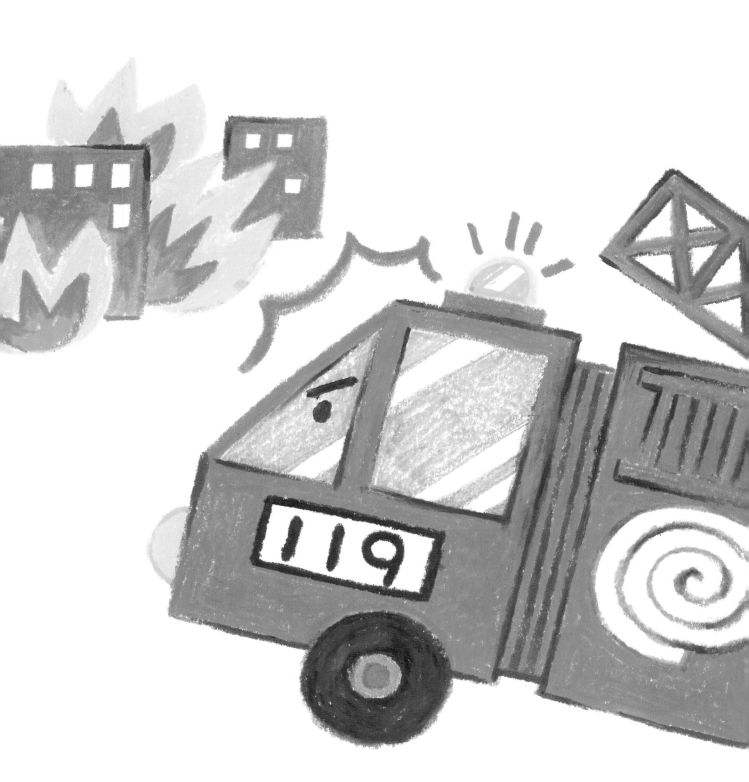

안전을 지켜줘요

일반 자동차를 그린 뒤
반짝반짝 경광등을 추가하면
경찰차가 됩니다.

사다리꼴 + 사다리꼴

쭈욱~

긴네모

창문

바퀴

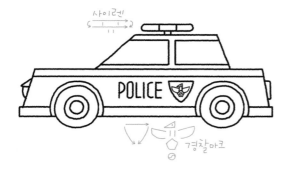

사이렌

POLICE

경찰마크

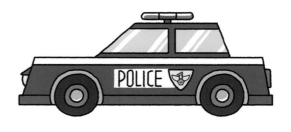

POLICE

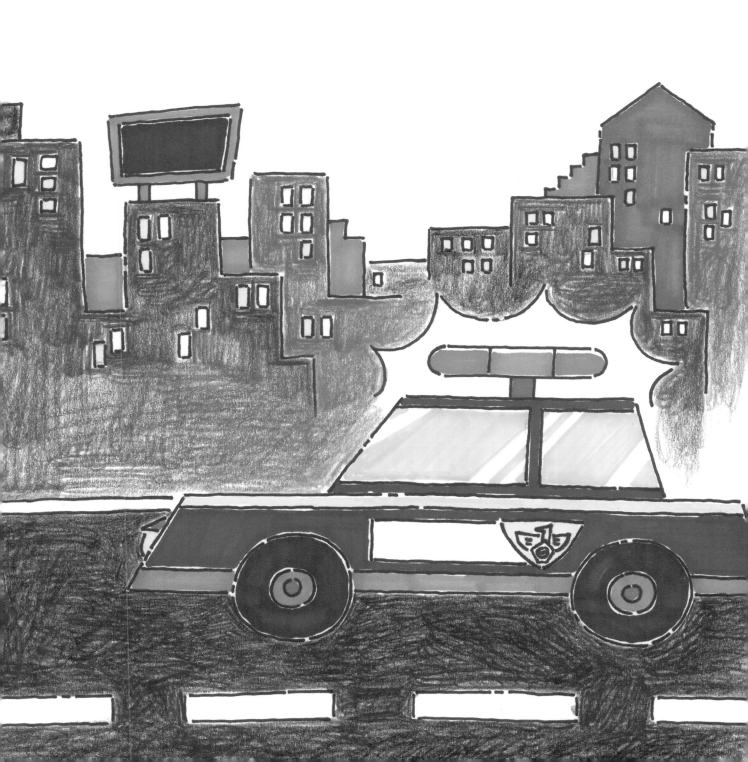

아픈 사람이 탔어요

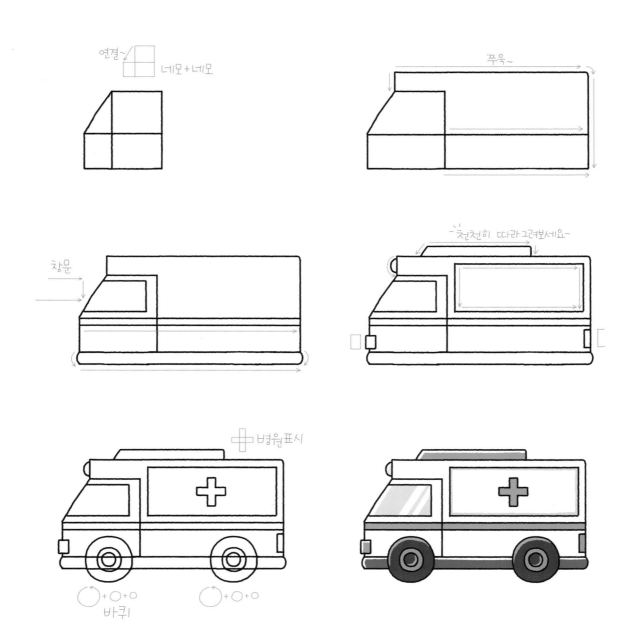

연결~ 네모+네모

쭈욱~

창문

천천히 따라 그려보세요~

╋ 병원표시

◯+◯+◯
바퀴

◯+◯+◯

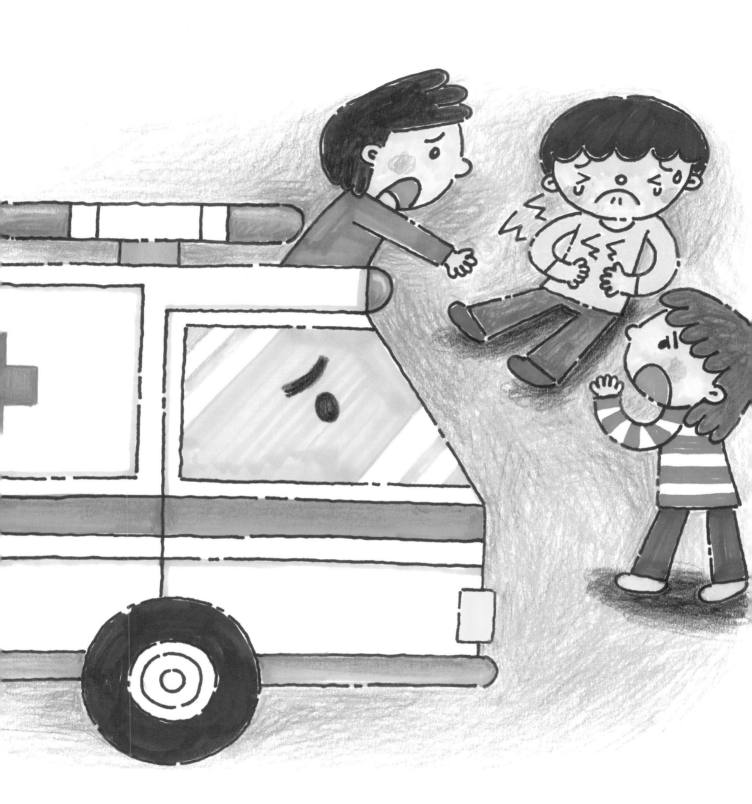

다양한 승용차

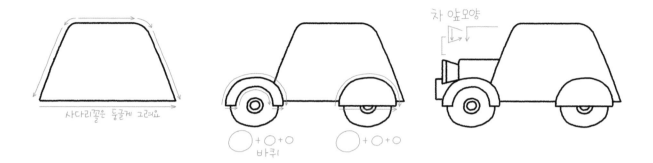

사다리꼴은 둥글게 그려요

바퀴

차 앞모양

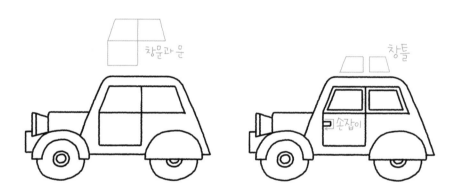

창문과 문

창틀

손잡이

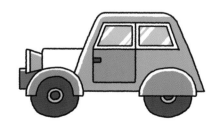

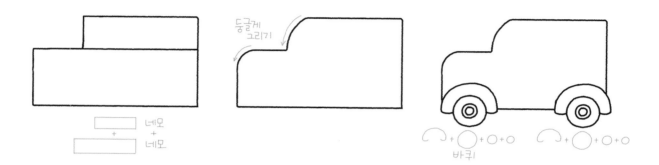

네모
+
네모

둥글게
그리기

바퀴
⌒ + ◯ + ○ + ○ ⌒ + ◯ + ○ + ○

쭉!쭉! 창문+문

◯ ◯ 손잡이

라이트

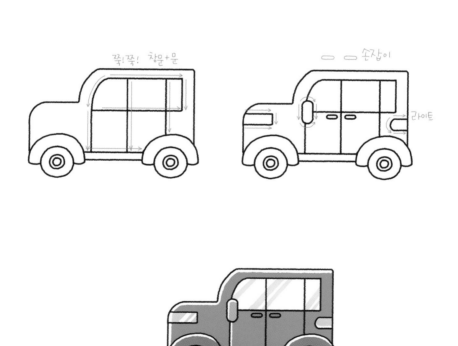

가까운 거리는 버기카

바퀴를 먼저 그려보세요

연결

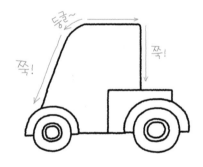

동글~

쭉!

쭉!

쭉!

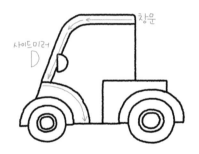

창문

사이드미러

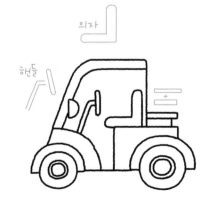

의자

핸들

땅을 고르는 불도저

사다리꼴
+
사다리꼴

창문

문

바퀴

바퀴를 자세하게 그리기

네모
+
세모

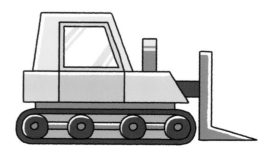

덤프트럭으로 자재를 옮겨요

연결~

네모 + 네모

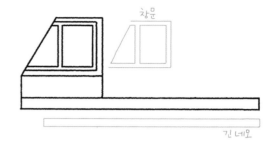

창문

긴 네모

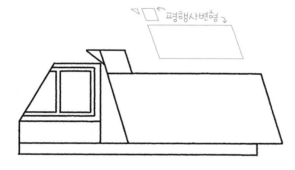

평행사변형

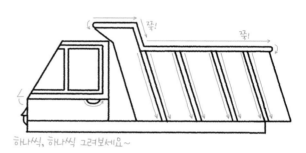

쭉!

쭉!

하나씩, 하나씩 그려보세요~

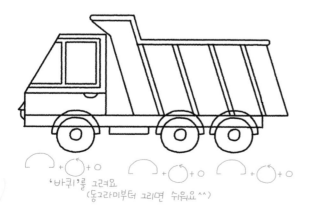

'바퀴'를 그려요
(동그라미부터 그리면 쉬워요^^)

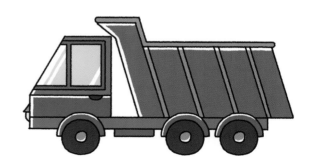

146

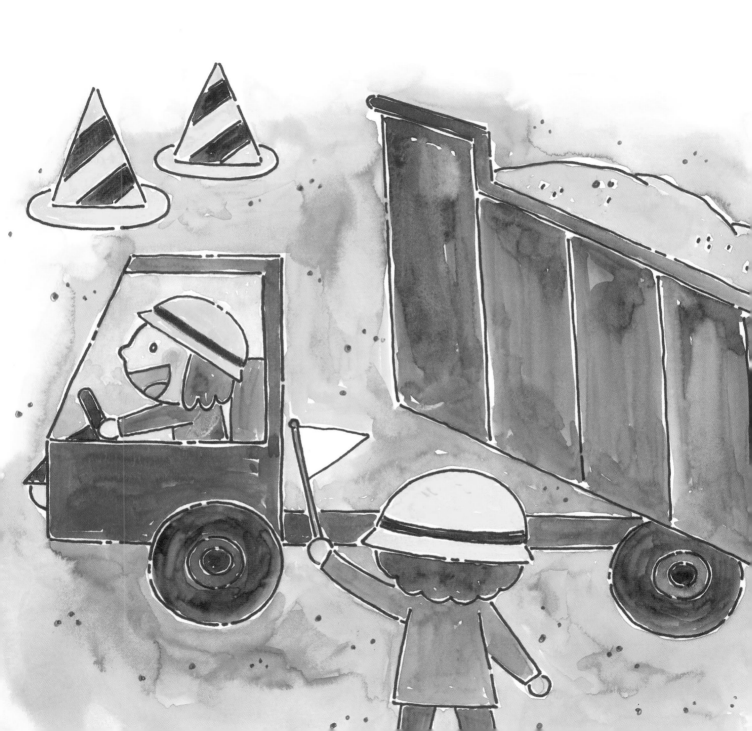

땅을 팔 땐 포클레인

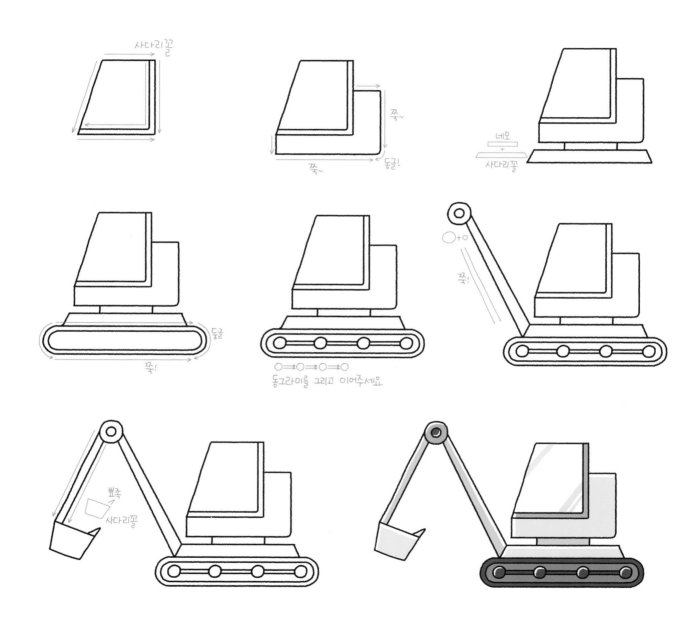

사다리꼴

쭉~
쭉~
둥글!

네모
+
사다리꼴

둥글
쭉!

동그라미를 그리고 이어주세요

쭉!

뾰족
사다리꼴

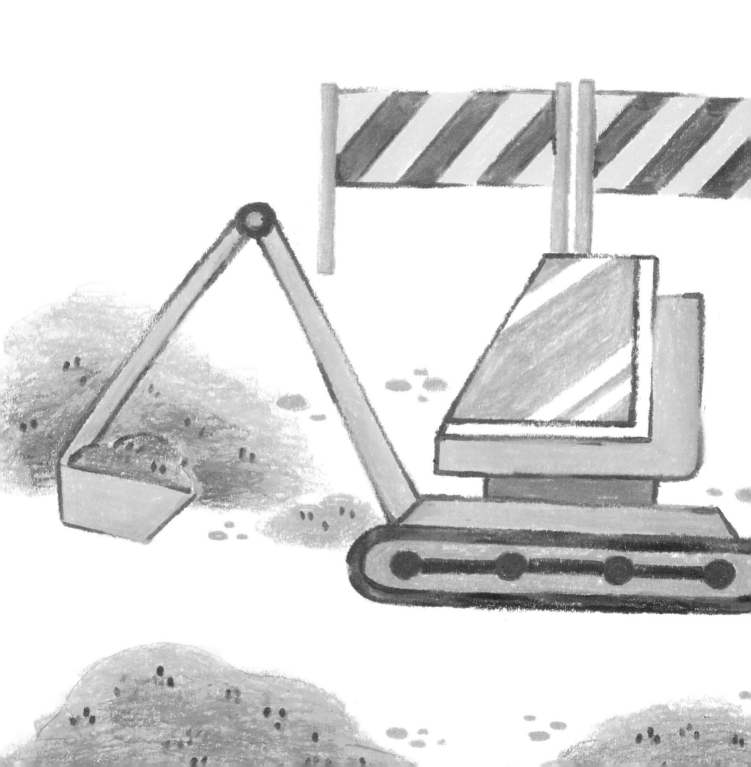

힘이 센 기중기

네모+네모
(길이와 크기를
잘 보고 그려보세요)

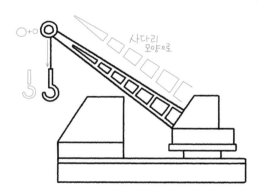

○+○
사다리
모양으로

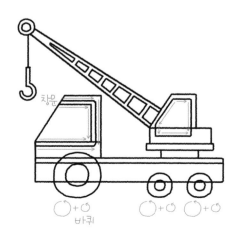

창문

○+○
바퀴

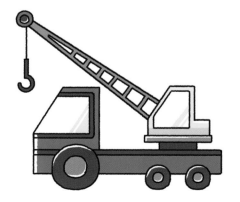

돌돌돌 레미콘

돌돌 돌아가는 항아리 모양의
통을 지고 있는 레미콘 차.
안에는 시멘트가 들어 있어요.

사다리꼴
+
네모

긴네모

동그라미 ○
기둥 ||

동글동글 돌아가는 통들

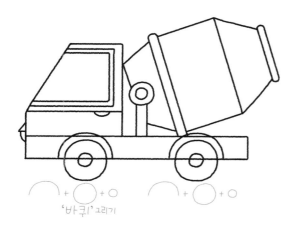

'바퀴'그리기

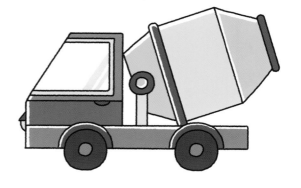

151

 ## 낙하산을 타요

둥글 둥글

계속 이어주세요~

헬멧

몸

팔 띠

다리

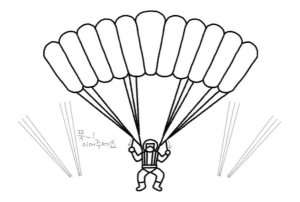

쭉~!
이어주세요

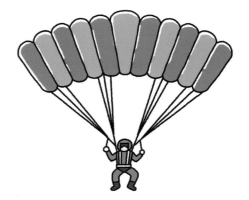

수상비행기로 물 위에 착륙

 # 작고 귀여운 경비행기

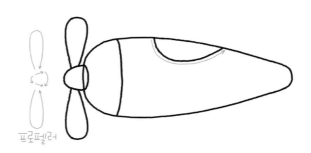

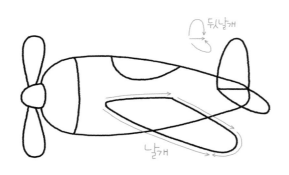

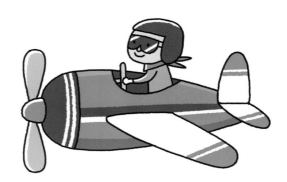

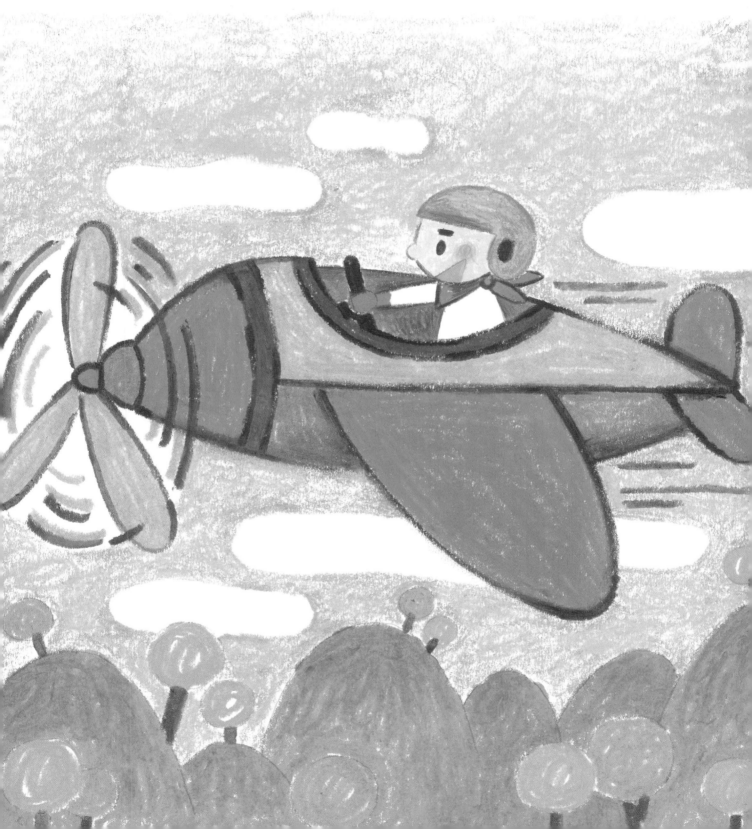

긴급할 때 헬리콥터

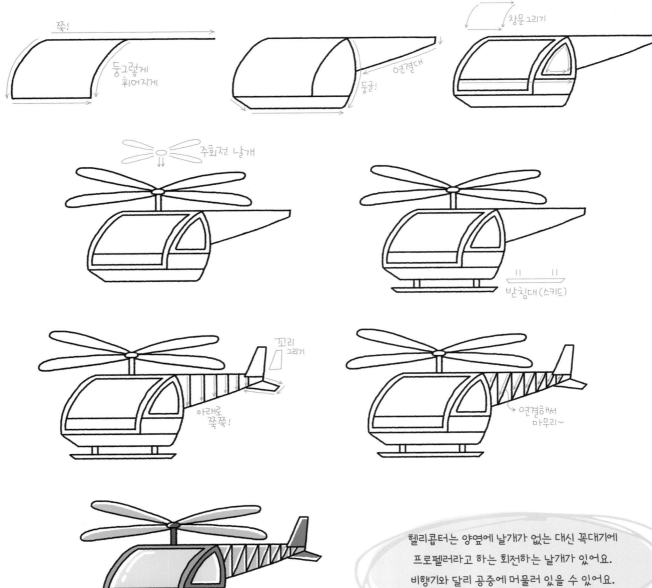

쭉!

둥그렇게
휘어지게

연결대

둥글!

창문그리기

주회전 날개

받침대 (스키드)

꼬리
그리기

아래로
쭉쭉!

연결해서
마무리~

헬리콥터는 양옆에 날개가 없는 대신 꼭대기에
프로펠러라고 하는 회전하는 날개가 있어요.
비행기와 달리 공중에 머물러 있을 수 있어요.
그래서 차로 가기 어려운 곳에 갈 때 주로 활용해요.

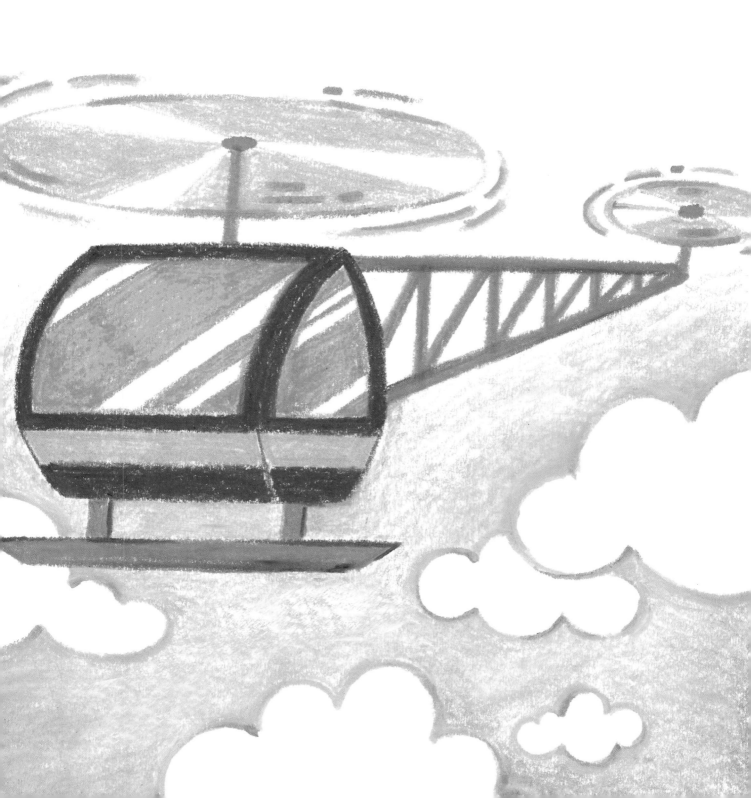

 # 여객기를 타고 여행을 가요

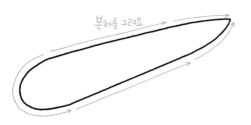

본체를 그려요

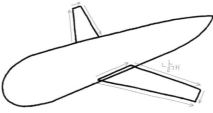

날개

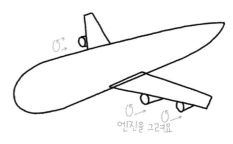

엔진을 그려요

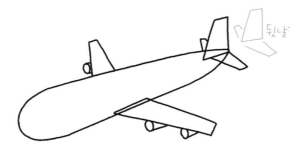

뒷날개

동그란 창문

앞창문

문

무늬를 그려요
(다른 무늬로
디자인 해 보세요~)

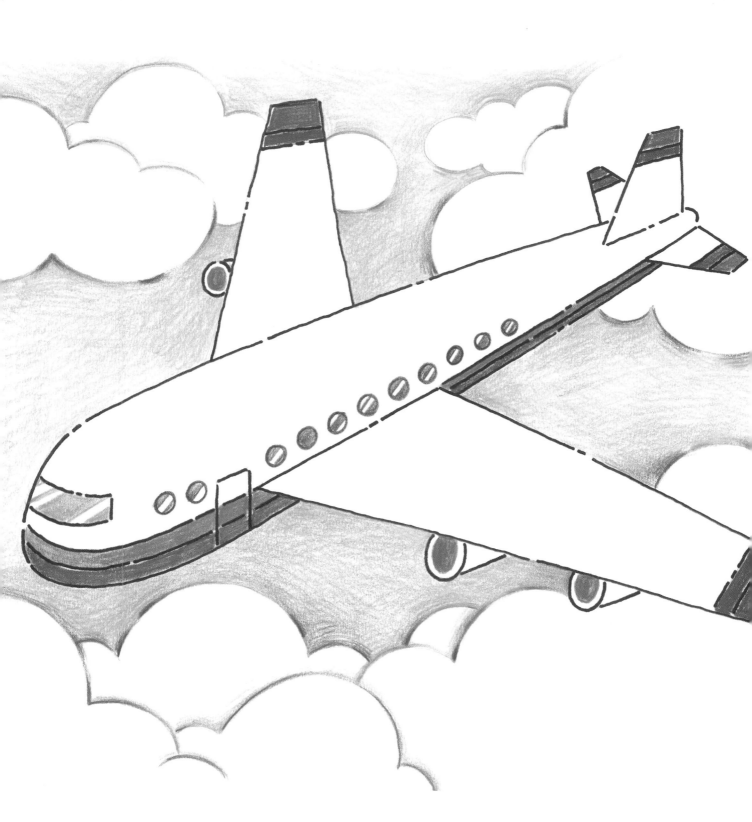

엄청나게 빠른 제트기

뾰족!
쭉!
쭉!
뾰족!

본체완성

날개

긴동그라미

꼬리날개

엔진

둥그렇게~
쭉~!
쭉~!

본체부분

날개를
그려요

꼬리
날개

엔진부

160

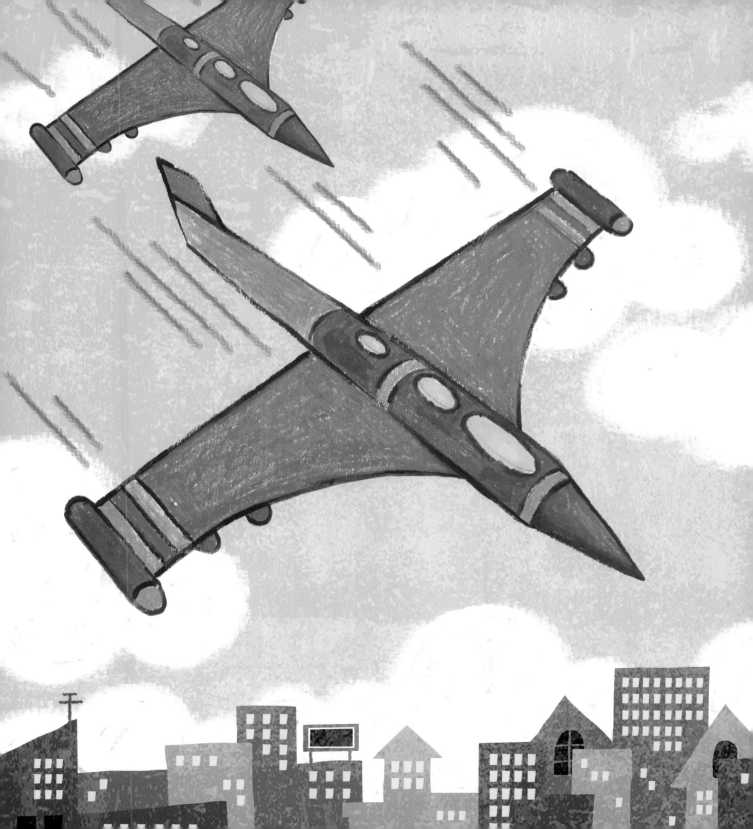

경주용 자동차

경주용 자동차는 공기 저항을 최대한
줄이기 위해 앞이 뾰족하게 생겼어요.

네모

날렵해보이게~

긴네모
받침

세모모양

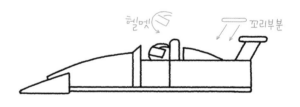

헬멧 꼬리부분

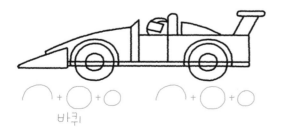

+ + + +

바퀴

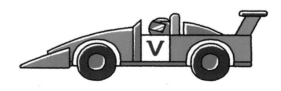

 # 부릉부릉 오토바이

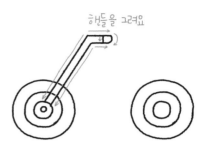
해들을 그려요

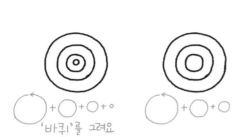
'바퀴'를 그려요

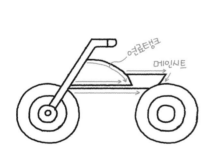
연료탱크
메인시트

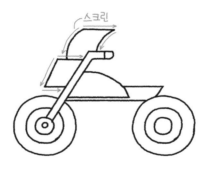
스크린

텐덤시트

헤드라이트
발판
머플러

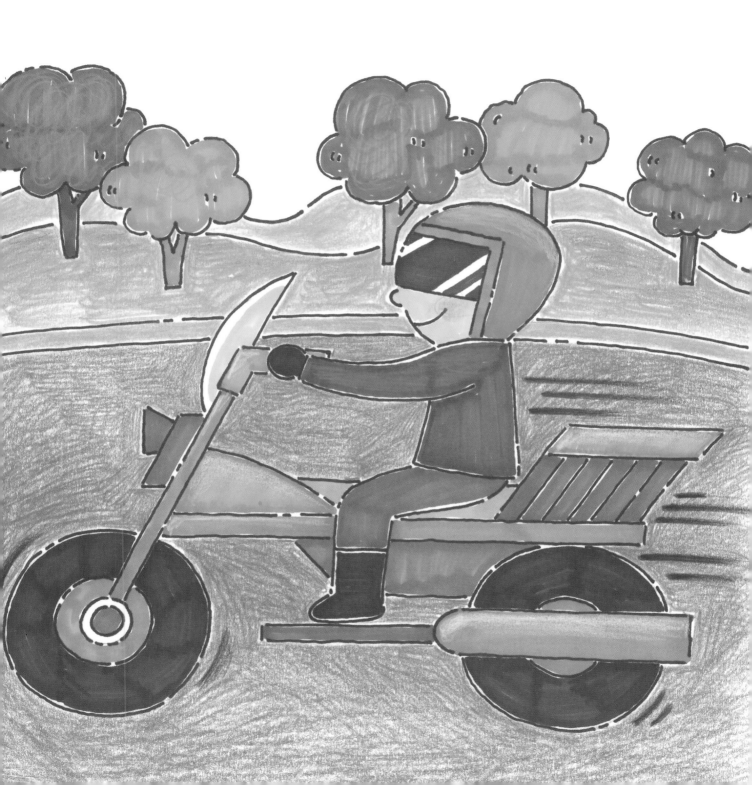

시원한 스포츠카

네모를 셋으로 나눠요

사다리꼴

범퍼

앞유리

사이드미러

핸들

의자

무늬 (다양한
디자인을 해봤세요)

전조등

후미등

배기구

◯+◯+◯

바퀴

◯+◯+◯

사람을
그려요

온 가족 캠핑카

사다리꼴

긴네모

둥글게
이어요

짐칸

+ ○ + ○ + ○ + ○

바퀴

창문

전조등

문

손잡이 창문

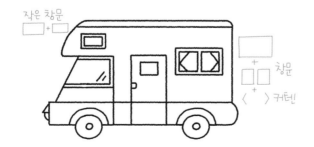

작은 창문
□ + □

+

□ □ 창문

⟨ ⟩ 커튼

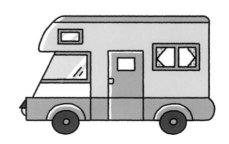

버스 안에 계단이 있어요

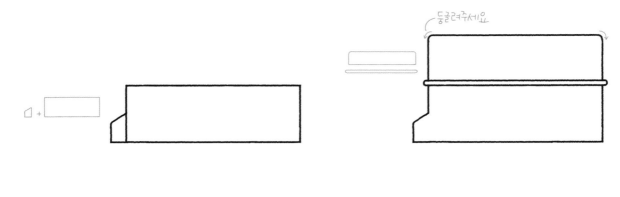

둥글려주세요

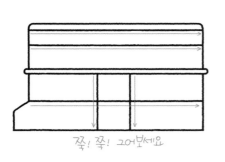

쭉! 쭉! 그어보세요

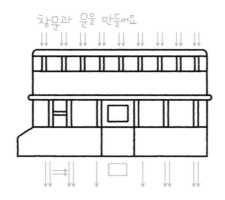

창문과 문을 만들어요

⟲ + ○ + ○
바퀴

⟲ + ○ + ○

바다 위 둥둥 여객선

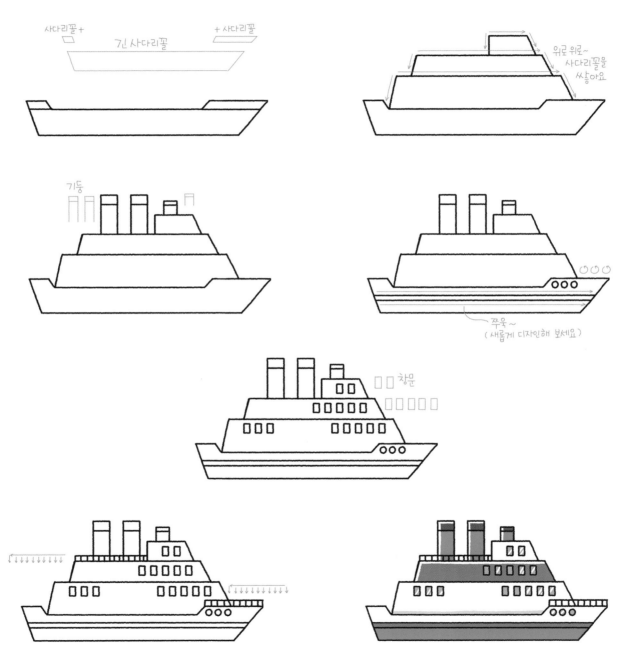

사다리꼴+ + 사다리꼴
 긴 사다리꼴

위로 위로~
사다리꼴을
쌓아요

기둥

○○○
쭈욱~
(새롭게 디자인해 보세요)

□ □ 창문
□ □ □ □ □

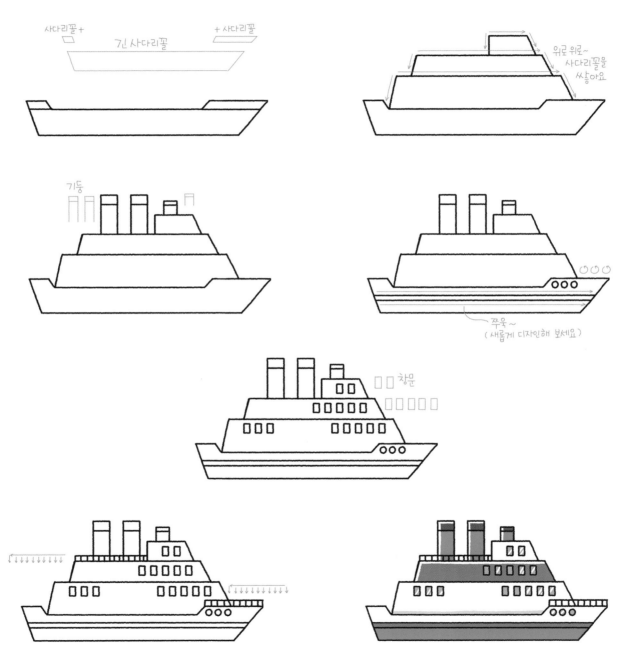

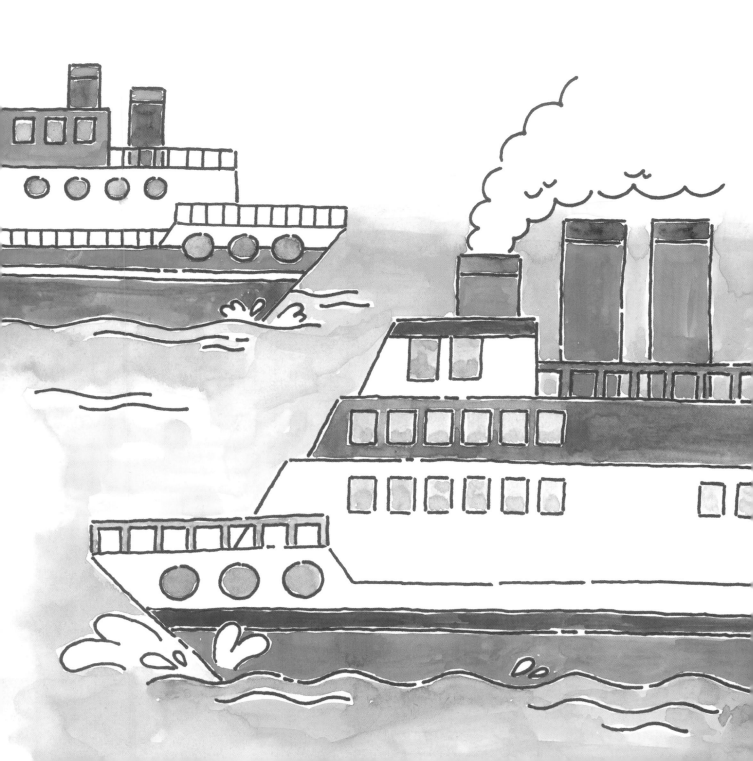

물속을 가르는 잠수함

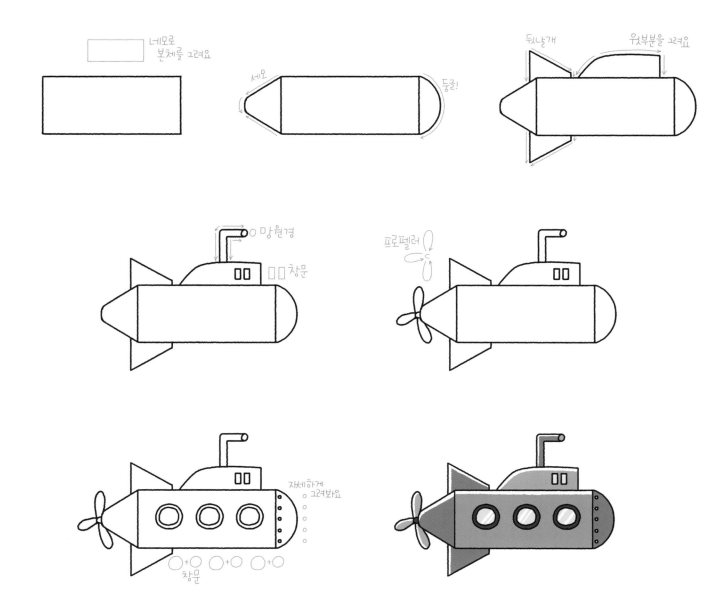

네모로
본체를 그려요

세요

둥글!

뒷날개

윗부분을 그려요

○ 망원경

□□ 창문

프로펠러

자세하게
○ 그려봐요

○+○ ○+○ ○+○
창문

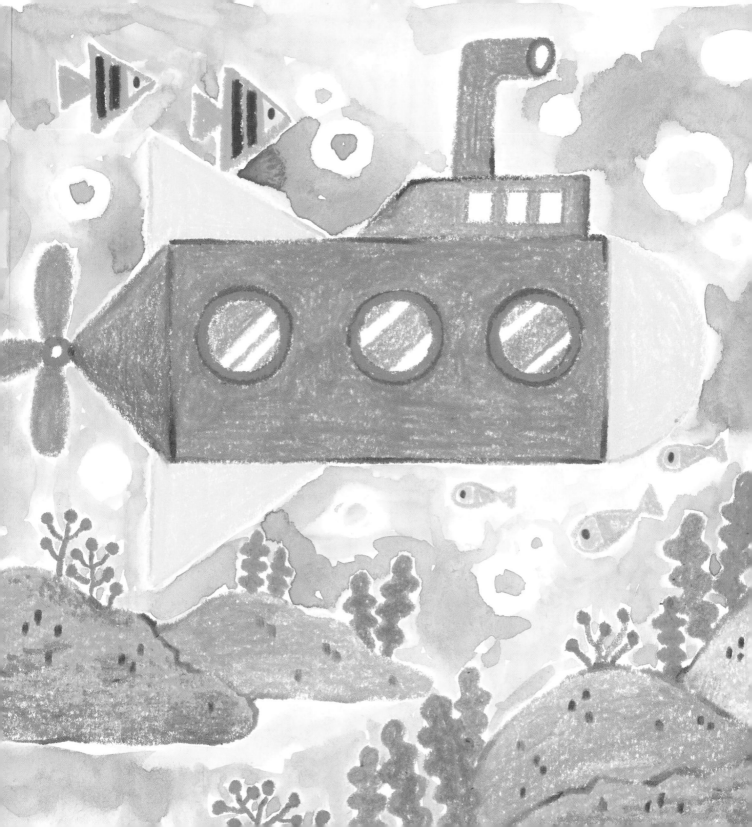

아이가 좋아하는 멋진 그림 쉽게 그리기

1판 1쇄 발행 2018년 6월 8일
1판 10쇄 발행 2023년 4월 17일

지은이 원아영

발행인 양원석
펴낸 곳 ㈜알에이치코리아
주소 서울시 금천구 가산디지털2로 53, 20층 (가산동, 한라시그마밸리)
편집문의 02-6443-8842 **도서문의** 02-6443-8800
홈페이지 http://rhk.co.kr
등록 2004년 1월 15일 제2-3726호

ISBN 978-89-255-6409-8 (03650)